中華書局

圖釋

香港

中式建築

第二版

蘇萬興　編著

目錄

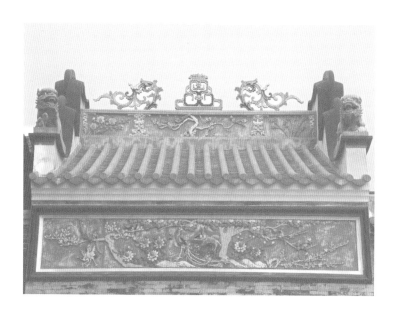

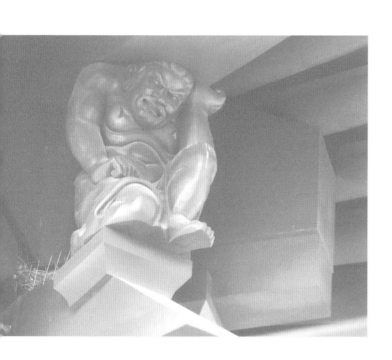

第二版序

蘇萬興

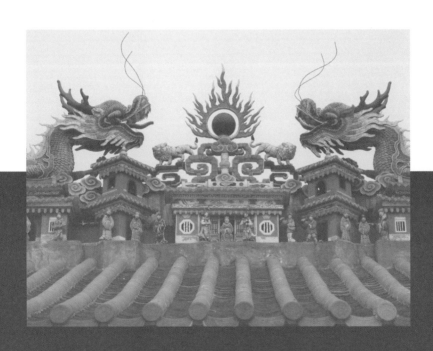

社會對文物建築保護漸趨重視，社區人士尤其學生對現存文物建築保護的認知度亦大大提高。新界地區保留了很多具歷史文化價值的中式建築。這些中式建築能夠以小見大，透視香港本土特色，甚至反映中國傳統的文化精神面貌。

二〇一二年，在「衞奕信勳爵文物信託」的贊助下，得到中華書局（香港）有限公司的支持，出版了《圖釋香港中式建築》一書，深受歡迎。為了滿足讀者的需要，在中華書局（香港）有限公司的再次支持下，《圖釋香港中式建築》推出第二版，在原書的基礎上，作出了一些修正及增減。

《圖釋香港中式建築》從多角度探討，逐一解構香港中式建築細部及背後蘊含的文化意義，附以現存本港中式建築物細部圖片作參考，加以淺白的文字說明。讀者可以按圖索驥，作實地考察，並以此書作為賞析中式建築的入門參考。從而加深對古物古蹟的理解能力和保育重要性的認識。

由於水平所限，書中如有錯漏，敬請指出。

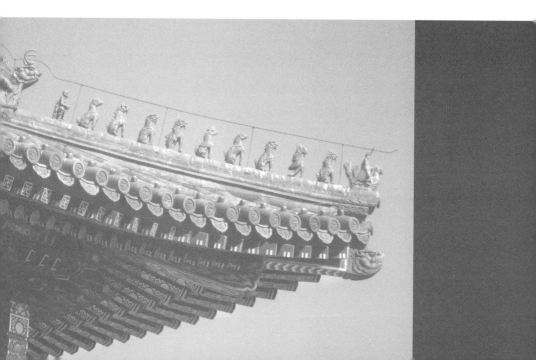

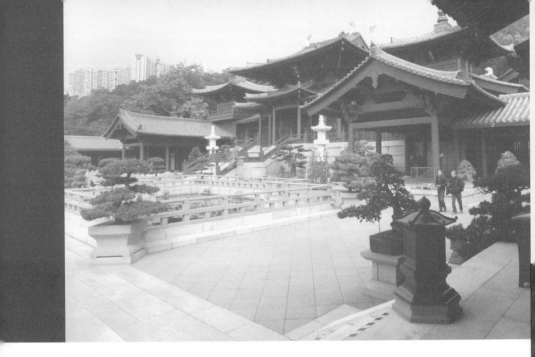

鑽石山志蓮淨苑

第一部分

粉嶺觀宗寺

中國古代建築以其鮮明的特點而自成體系。這些特點主要表現在以木構架為結構體系、由單幢房屋組成的建築群、以及建築群組所展示的空間形態、建築單體的整體外觀，以至建築各部位的建造，都具有多彩的藝術形象。

為甚麼是木？

以木結構為主的建築體系，有一種妙不可言的神奇魅力，它的複雜與精緻均為磚石結構所不及，其機智而又巧妙的組合所顯現出的美也韻味十足。木建築幾乎成了中國建築的同義詞。直至今日，人們仍把現代稱為「建築」的一類東西叫「土木」，把建築工程叫做「土木工程」。

中國人為甚麼在一切營造活動中熱衷於使用遠比石材脆弱得多的木頭呢？歷來說法各異，但有一個基本審視角度是不能忽略的，那就是華夏民族的土壤所孕育的民族文化精神。

首先，由陰陽觀念演化而生的古代五行學說，最初就是從建築直接相關的五種材料而來的。這五種材料即木、火、土、金、水。以木為生化的基本物質就是自然界萬物的起源。天一生水於北，地二生火於南，天三生木於東，地四生金於西，天五生

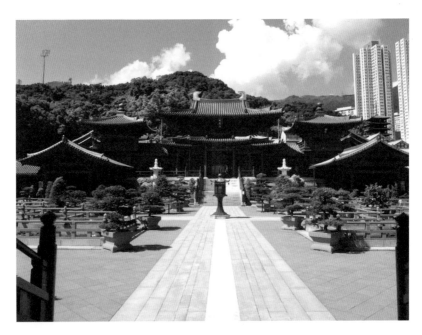

| 鑽石山志蓮淨苑

土於中。

「木」的性質喜歡溫暖，向陽，所以被置於旭日照耀的東方，它是一切生命之源。這樣，在建築中把木和土作為主材就顯得順理成章。其次，和以石為材的西方古典建築不同，以木為材的中國傳統建築，具有質地柔軟的天然屬性，可塑性很強，它的本質特徵是「以柔制剛」，而且，中國建築的木框架結構，是一種動變結構，其立柱和橫樑的交接處是柔性的，也符合宇宙的動變規律。這都與古代道家學說中的「陰柔」思想吻合。

中式建築群體組合的平面佈局，以若干「間」構成單座建築，若干單座建築組合成庭院，若干庭院組成一個建築組群。而組群的構成，則以多圍繞形式，以縱線或橫軸線為主，均衡對稱，組合形式多樣。

中式建築講究優美的藝術形象，最顯著的特徵是大屋頂，這種屋頂不但體形碩大，而且是呈曲面的。屋頂體形龐大但又輕巧而飄逸。四面的屋檐是

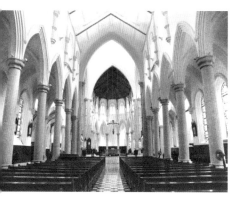

| 石　中環天主教聖母無原罪主教座堂

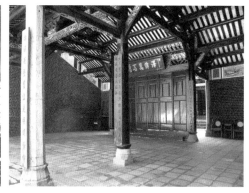

| 木　上水鄉廖萬石堂

兩頭高於中間，整個屋檐形成一條曲線。台基、屋頂、屋身等各部分比例有度，主次分明，斗栱、柱既是結構，又是裝飾，群體佈局有層次、有深度，建築、裝修、家具和書畫等藝術品融為一體，色彩效果豐富而協調，顯出其功能、結構和藝術的統一。

風水

風水是一種樸素的環境學，與人和大自然的相處融合有很大關係。當人們選擇聚居，要考慮的事物很多。包括：

1 東面要有樹林，當晨曦初露，顯出生機勃勃的景象；

2 南面有平原千里，以利耕作；日照充足而有南風吹入農屋以納涼，又需要水源可供飲用及灌溉；

3 西面炎炎西斜，使糧倉乾燥；

4 北面有高山作屏障，以阻擋冬天的寒風。

最早到達今天新界的鄧族選擇錦田作為定居地，就是因為錦田背靠大帽山，左右有圭角山和大青山，面對元朗平原，又有錦田河流經其間；遠處則是后海灣，更有南頭半島為屏障，使風水不至外流。

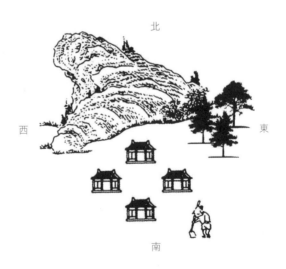

北
西
東
南

風水關乎人和大自然如何相處融合。

| 錦田平原

| 左 右　錦田背靠大帽山，左右有圭角山和大青山，面對元朗平原。
　　　　（ ① 大刀屻 ② 大帽山 ③ 大青山 ）

傳統的中國建築是受到中國傳統哲學思想的影響。例如「天圓地方」，即無規矩不能成方圓。所謂規矩，既指量度及尺寸，也指制度等級。從皇帝祭天的天壇到普通鄉村的家祠，都有一個定制，不能僭越。所以新界的傳統中國建築同樣也受到規範。除此之外，這些傳統建築亦受到「風水」的影響，但由於地形關係，錦田地區的傳統建築門口都向西面，因此他們會在正門外加上一塊「影壁」（又稱「照壁」），以作擋煞。

又如元朗潘屋，位於元朗博愛醫院之旁，屬兩堂兩橫式，屋前有一個曬場。最初建造潘屋時，由於潘屋後的山坡太小，所以工匠就在門前挖取一個半圓形水池，把泥土堆於後山，形成今天的小山坡。水池既為風水，又為一個巨大的消防水池；小山坡則會植有一排風水樹。這種佈局是依照元朗的山形地勢設計，令潘屋大門向北偏西，面向深灣，直達南頭半島，加上附近群山環抱，配合了「青龍白虎」的風水環境。

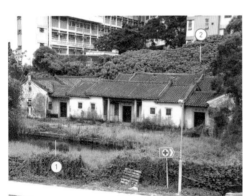

元朗潘屋（① 風水池 ② 風水林）

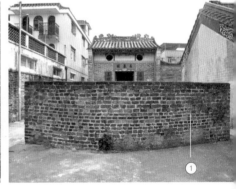

錦田長春園正門用作擋煞的影壁
（① 影壁）

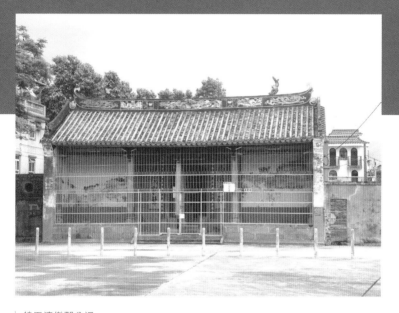

| 錦田清樂鄧公祠

在英國佔據香港之前，香港大部分土地都處於荒蕪狀態。

根據屏山七世祖鄧彥通在族譜中所著之《田賦記》寫道：「余先祖吉水人也，始祖承務公自宋開寶六年（公元九七三年）入嶺南，創業於東莞岑田（今元朗錦田），遂家焉。」

到了南宋末年，侯氏定居河上鄉，彭氏定居粉嶺；元朝中葉，廖氏遷至上水圍，文氏則遲至元末明初才定居新田及泰亨。新界五大族各自在定居地內興建村落、廟宇、祠堂、書室，並在交通要道設立墟市。

中式建築保存不易

由於早期居民大多數以務農維生，生活簡單，較有規模的建築物不多。加上中式傳統建築不易保存，清初順治十三年（公元一六五六年）六月起更實施「海禁令」，到順治十八年（公元一六六一年）八月下「遷海令」，禍及廣東。康熙元年（公元一六六二年）二月實施「初遷」，康熙三年（公元一六六四年）再遷。「遷界」使當地居民受盡流離轉徙之苦。田地荒蕪，更無任何房屋能較好地保存下來。實際上，今天我們所能見到的中式古建築，都是在康熙八年（公元一六六九年）復界後重新建造的房屋。

今天的中式建築

在今天的新界，我們可以發現很多傳統建築，

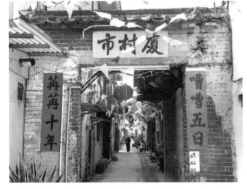

| 墟市　元朗廈村市

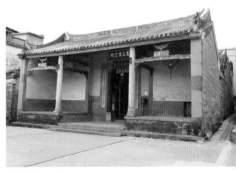

| 祠堂　河上鄉居石侯公祠

它們大多是由「五大族」所建，亦有其他氏族所建的建築物。在至今仍保全完好的傳統建築中，大致可以分為祠堂、住宅、書室、私塾、廟宇和墟市等。

這些建築物飽歷風雨，有些日久失修，成為頹垣敗瓦，有些亦經過多次修葺，使原來的面貌有所改變，但我們仍可看到昔日的傳統建築模式。

| 書院　錦田二帝書院

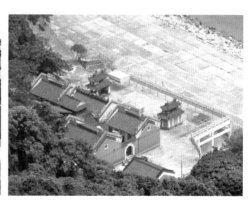

| 廟宇　西貢大廟灣天后廟

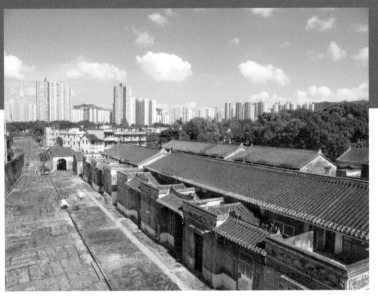

上水松柏塱客家圍

正如前文所言，香港保存下來的中式古建築不多，現存的中式建築大致可分為祠堂、住宅、圍村、書室與私塾、寺廟、墟市等類別。

祠堂

祠堂對中國人來說非常重要，祠堂之稱可能源於古代的四時祭俗。春祭謂之「祠」，加上祠中都以「享堂」（祭堂，供奉祖宗牌位或神佛的地方）為主體建築，故稱祠堂，其建築形制可大體分作兩類：一類建於家宅，多依照朱熹《家禮》中的模式：正寢之東設四龕。另一類則建在家宅之外，多為宗族祭祀而立。祠堂是一個多功能的交往場所，可以作為議事廳，執行鄉中公議之事，亦是祭祀祖宗之所。又如鄉中有喜慶之事，祠堂亦作為擺設宴席的地方。族中添加男丁，亦須在祠堂註冊。有必要時，還可作為書室之用。

新界的祠堂大概可分為「祖祠」與「家祠」兩類。祖祠為該鄉同姓族人共同祭祀其開基先祖的建築物，如屏山鄧氏宗祠、上水鄉廖萬石堂、廈村友恭堂、河上鄉居石侯公祠、粉嶺圍彭氏宗祠及新田

厦村鄧氏宗祠正進行春祭儀式

惇裕堂文氏宗祠等。

另一類則為家祠，即為該族各房分支祭祀其先祖的建築物，例如屏山的愈喬二公祠、錦田的清樂鄧公祠、新田的麟峰文公祠等。

祠堂建築大部分是兩進或三進，三進即是分有前、中、後三個廳堂，例如屏山的鄧氏宗祠、上水的廖萬石堂。兩進即只有前後兩個廳堂，例如泰亨的文氏宗祠。建築物每一進都坐落在不同高度的台基上，後進的台基最高，顯示其重要性。

第一進的門前，通常有左右兩個鼓台；第二進叫過廳，在祭祀時擺放香案之用，同時設有擋中；第三進是安放祖先木主的地方，稱為神廳，分成三段。中間是正殿，面積最大，供奉祖上的木主；右面是配享祠，供奉贊助興建、修葺祠堂的祖先；左面是祀賢祠，供奉有功名或對族人有貢獻的祖先。但亦有例外，如新田的麟峰文公祠的神廳則置於二進。

| 錦田鎮銳鋗鄧公祠，曾作學校之用。（轉載自 An Eye on Hong Kong）

在屏山鄧氏宗祠中舉行結婚儀式

錦田清樂鄧公祠開燈儀式

屏山愈喬二公祠，用作集會。

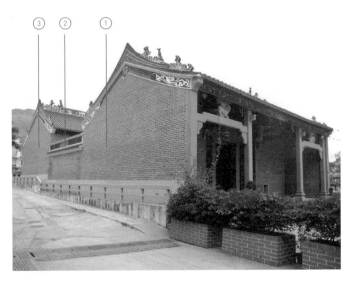

兩進一院
泰亨文氏宗祠（① 一進 ② 一院 ③ 二進）

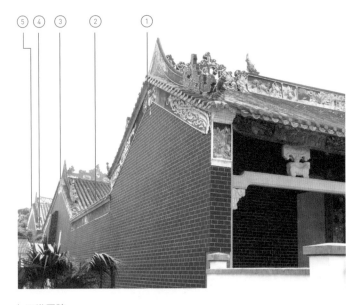

三進兩院
上水鄉廖萬石堂（① 一進 ② 一院 ③ 二進 ④ 二院 ⑤ 三進）

住宅

香港常見的中式住宅建築形式，有珠江三角洲的「三間兩廊」、客家的「三堂四橫」及「下山虎」，三種都屬於南方「合院」式住宅。

三間兩廊

「三間兩廊」由三開間的正堂和前方左右兩廊構成主體，而左右兩廊與門樓加以連接對稱，形成一個簡單的合院。新田大夫第為其中的代表建築。

三堂四橫

「三堂四橫」為大型合院式住宅建築群，荃灣三棟屋和沙田曾大屋為其中代表性建築。所謂「三堂」，就是依中軸線分列上、中、下三堂。每堂中

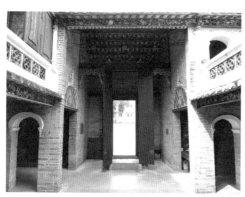

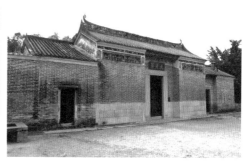

三間兩廊 左 右 新田大夫第

間為大廳，兩旁為廂房。下堂（前廳）用作迎賓，中堂為長輩議事、節慶設宴的地方，上堂供奉先祖木主（祖堂）。所謂「四橫」，就是在堂的兩旁，分別建兩排與中軸線平行的房屋，給族內各房居住。

下山虎

下山虎為常見的傳統中式民居建築，也是其他民居建築的基礎結構形式。採用中軸線佈局，只有一廳兩房，進門是天井（曬晾衣服），天井後是中廳，中廳兩側各有一間大房（寢室），天井的兩側又有俗稱「伸手」的小房（廚房、飼養牲禽、儲存農作物）和大房相接。

| 下山虎　柴灣羅屋

| 三堂四橫　沙田曾大屋

圍村

除單獨的住宅之外，還有很多聚族而居的圍村。起初同族鄉民為便於照應，於是聚居於一起，各家都有自己單獨的住宅，後來因為要抵禦日益猖獗的盜賊，於是在周邊築起高牆，將各戶居所圍住。牆基以大麻石為材料，設有圍牆及更樓，圍牆上開有槍孔，用來發射槍炮，以保護族人。吉慶圍及龍躍頭老圍均是這種建築形式。

隨着人口不斷增加，原來建於圍內的民居不敷應用，族人又在附近覓地興建圍村，這些新建的圍村，多冠以「新圍」的名稱，原來的圍村則被稱為「老圍」。雖然現在我們見到的圍村多屬重建，但仍然可以從圍內佈局中看到其本來的設計是有明顯的中軸線，從圍門的入口直達圍內最末的神廳，將住宅分為兩邊。

到了後來，隨着人口增多，盜賊的威脅日漸消

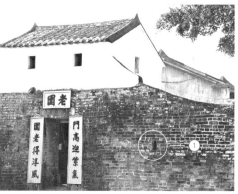

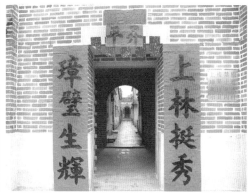

圍村　龍躍頭老圍（① 槍孔）

屏山上璋圍。圍內佈局有明顯的中軸線。

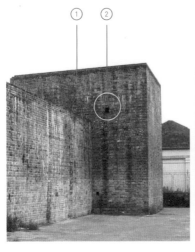

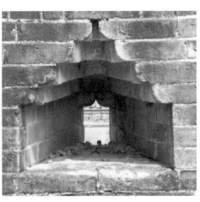

| 圍村　龍躍頭覲龍圍
（① 更樓 ② 槍孔）

龍躍頭覲龍圍圍牆上的槍孔

除，族人不再築圍而居，而在圍外建村，逐漸形成村落。屏山的三圍六村、龍躍頭的五圍六村就是這樣逐漸形成的。

書室與私塾

科舉制度是昔日政府選拔官吏的考試制度，通過地方和中央的各級考試，按成績的優劣選取人材，分別授予官職。

昔日農村鄉民非常重視教育，因為通過科舉，考取功名，可以做官，為家族爭光。在新界，現時還存在不少的書室和私塾，其中以五大族的為最多，包括錦田的周王二公書院、力榮堂、二帝書院；龍躍頭的善述書室；屏山的若虛書室、述卿書室、觀廷書室、聖軒公家塾、五桂書室；大埔頭的敬羅家塾；廈村的友善書室、士宏書室；泰亨的善

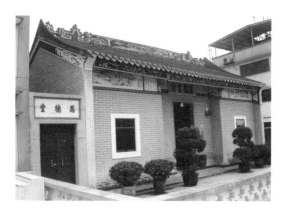

| 書室　粉嶺思德書室

| 書室　廈村友善書室

| 書室　屏山述卿書室

慶書室；上水的允昇家塾等。根據各種記載，整個新界約有四十多間書室與私塾。

其中一種書院形式是由村民集資組織一個「會」，每戶付出一些金錢，用以購買田地，興建物業出租，所得租金用作辦學經費，學生無須交付學費，使較窮困的子弟也有受教育的機會，例如錦田的二帝書院就是一個例子。

書室的建築形制與祠堂相似，通常都在正廳中間擺放祖先木主，讓學生上課前先行敬拜祖先。在一些地方，乾脆以祠堂作為教學之用。如上水的廖萬石堂、屏山的愈喬二公祠等。

寺廟

香港的中式寺廟非常多，分佈於港九新界各地。寺和廟有所區分，廟宇是供奉神靈、祖先、偶

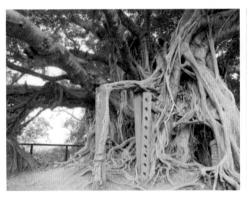

錦田樹屋，有指以前是書齋。

書室　泰亨善慶書室

像的地方，例如天后廟、岳王廟等；佛寺則是供奉佛教中的佛、菩薩等的地方。

廟宇大多數是一進式或兩進式的建築。兩進之間為一庭院，有些廟宇會在庭院加建上蓋，稱為「香亭」，以增加建築物的遮蔽位置，方便進香客，如上環文武廟、廈村楊侯宮等。

佛寺的建築形式則較為複雜，一般都是以多座建築物組成。相傳漢明帝時在洛陽創立白馬寺，為中國有佛寺之始，至今已近二千年。而香港最古老的佛寺，據說是元朗的靈渡寺，相傳建於晉朝。佛寺是佛教形成和發展的主要根據地，是一種宗教建築，以作供奉佛像，作法事，亦是僧眾生活、學習的地方。近代佛寺基本分為兩部分，即山門和天王殿一組，大雄寶殿一組，其他還有很多附加的建築物，例如鐘樓、鼓樓、藏經閣、觀音殿、地藏殿等。

最初古印度的佛廟是附屬於釋迦牟尼墳院的祠堂，又稱「塔院」。古印度佛廟中的塔皆建於山門之內，大雄寶殿之前。也就是說，當初的寺廟就是

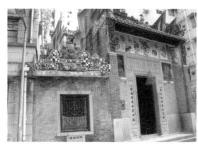

| 廟　西環魯班先師廟

| 廟　廈村楊侯宮的香亭

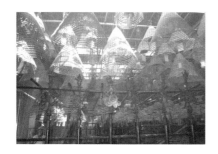

| 廟　上環文武廟的香亭

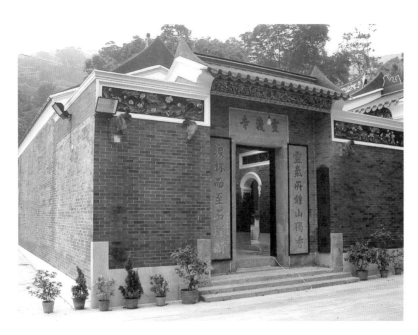

寺　元朗靈渡寺，據說是香港最古老的佛寺。

寺　荃灣西方寺

釋迦牟尼的墳院，塔是釋迦牟尼的墳墓，大雄寶殿則是墓後的享堂。塔最初的功用是藏佛舍利的，後來除了埋葬高僧的舍利、骨灰以外，還珍藏佛經和各種法物，故又稱「佛塔」、「寶塔」。最早的佛寺，是以塔為中心的。佛教傳入中國以後，寺廟建築有了變化，是以大雄寶殿為中心，塔院則建在中軸線旁邊。

墟市

在康熙八年（公元一六六九年）復界以後，新界地區經過多年的沉寂，經濟活動重新活躍，不少墟市開始興旺，例如元朗舊墟、廈村市、大埔墟、聯和墟及石湖墟等。直至今天，只有元朗舊墟仍然保留當年面貌。今日的舊墟保留了四條街道，兩旁建築以青磚興建，樓高兩層，同益客棧和晉源押依然存在。位於廈村市的關帝廟和墟門亦有保留下來。

| 寺　鑽石山志蓮淨苑

| 墟市　厦村市臨恒客棧

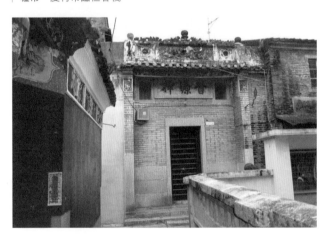

| 墟市　元朗舊墟晉源押

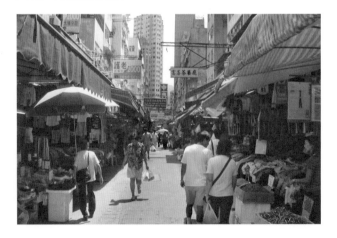

| 墟市　大埔太和市

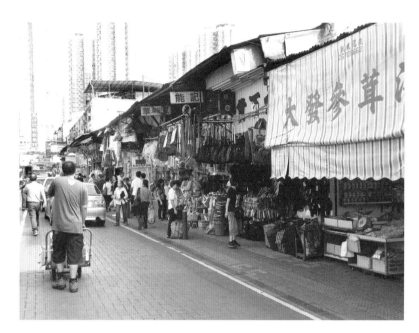

| 墟市　上水石湖墟

| 墟市　粉嶺聯和墟

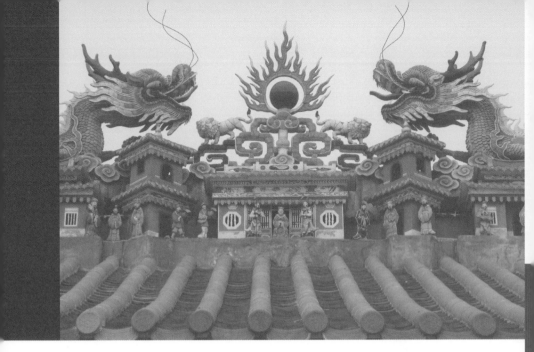

長洲玉虛宮

第二部分

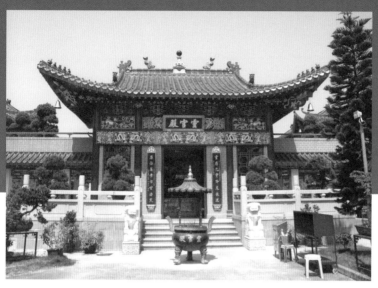

粉嶺雲泉僊館（也稱「雲泉仙館」，「僊」是「仙」的古字。）

一座傳統的中式建築物，主要可以分為三個構成部分：台基、柱樑、屋頂。

上古時期，人類對於自然界的認識有限，逐漸形成對大自然的精神崇拜，其中以山嶽崇拜較為普遍。《詩經・周頌・天作》中也有「天作高山」的說法，故人類都以不同的形式和手段來模仿和擬造自己所崇拜的自然物象，如中式建築的台基。西晉孫楚在〈韓王故台賦（並序）〉中說：「台高十五仞，雖樓榭泯滅，然廣基似於山嶽。」台基上以柱樑支撐的「人」字形屋頂，形如山嶽，指示着上天神靈降臨的方向。

中國建築特有的「反字飛檐」屋頂形態，與西方建築的屋頂有着迥然不同的風格，相傳是源於中國傳統鳳凰崇拜文化在建築上的體現。古人認為鳳凰在天空自由飛翔，更能接近上天神靈。飛檐翼角的獨特形式，令建築物具有強烈向天空騰飛的感覺。

屋頂的種類

屋頂的基本建築形制，是根據漢代傳統建築的等級制演變而成，以廡殿頂等級最高，如北京故宮的太和殿，其次是歇山頂，多見於宮殿及較重要的佛寺建築；懸山頂用於官員的府第；而硬山頂則多見於一般民居建築。還有捲棚頂及攢尖頂，就主要運用於亭、台、樓、閣等園林點綴性建築物上面。

硬山頂

香港的中式建築物多數採用硬山頂式屋頂，由一條正脊和四條垂脊構成前後兩個坡面。硬山頂最大的特點就是屋頂與山牆相齊，檁頭（又稱「桁條」）全部不突出於山牆外，故屋檐在兩側山牆都不挑出。例如屏山的愈喬二公祠、龍躍頭松嶺鄧公祠都是這種屋頂建築形式。

| 硬山頂　龍躍頭松嶺鄧公祠

| 硬山頂　元朗八鄉黎屋村

| 硬山頂　屏山愈喬二公祠

懸山頂

懸山頂外形與硬山頂相似，同樣由一條正脊和四條垂脊構成前後兩個坡面，分別是懸山頂兩側屋檐挑出山牆，故名「懸山頂」或「挑山頂」。由於檁頭伸出山牆外，故部分建築物會加設博風板（詳見頁六一）保護。

歇山頂

歇山頂是硬山頂或廡殿頂相結合的形式。即既有硬山或懸山的山尖，下面向四周伸出屋檐，成為四面坡。這種屋頂除了正脊外，還有四條垂脊及四條戧脊，共有九條脊，又稱「九脊殿」。寶蓮禪寺的天王殿就是這種歇山頂。而大雄寶殿有兩層屋檐，就稱為「歇山重檐」。

| 懸山頂　沙田香港文化博物館（① 懸山頂）｜懸山頂　沙頭角山咀村（① 懸山頂）

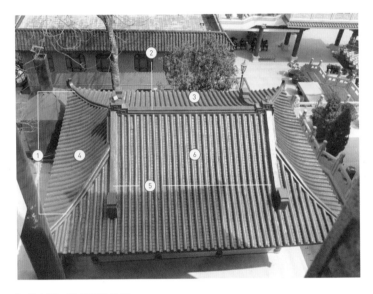

| 歇山頂　粉嶺蓬瀛仙館
（① 戲脊 ② 正脊 ③ 前坡 ④ 撇頭 ⑤ 垂脊 ⑥ 後坡）

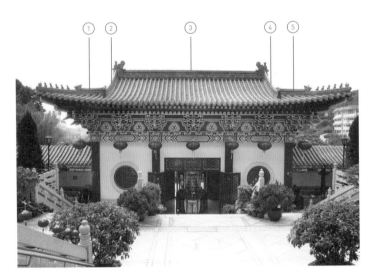

| 歇山頂　荃灣西方寺
（① 戲脊 ② 垂脊 ③ 正脊 ④ 垂脊 ⑤ 戲脊）

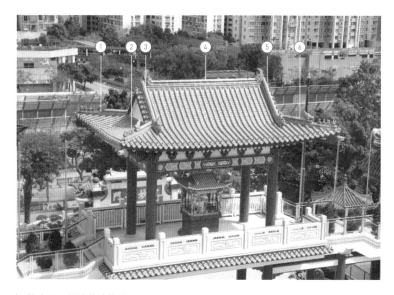

歇山頂　粉嶺蓬瀛仙館

（①戧脊②戧脊③垂脊④正脊⑤垂脊⑥戧脊）

歇山重檐　大嶼山寶蓮禪寺大雄寶殿

廡殿頂

廡殿頂是四坡頂，屋頂四面都向下斜，四面屋檐都伸出山牆以外。除了正脊外，還有四條垂脊，一共五條脊，所以亦稱「五脊殿」，多見於宮殿。

廡殿頂的五條屋脊代表東、南、西、北、中這五個方位。正脊代表中央，四角垂脊象徵四方，寓意「普天之下莫非王土，率土之濱莫非王臣，天下萬物匯聚中央」。

| 廡殿頂　屯門馬禮遜樓

| 廡殿頂　黃大仙祠（① 垂脊 ② 正脊 ③ 垂脊 ④ 垂脊）

攢尖頂

攢尖頂沒有正脊，分有圓形、四面坡、六角、八角等。但無論有幾個坡面，最後都聚到頂部，在頂部設置寶頂裝飾。四角攢尖、八角攢尖，含有四面八方的意思；六角攢尖象徵上、下、前、後、左、右六個方位，寓意「六合」，六合亦即東、南、西、北、天、地，泛指天下、宇宙。至於攢尖頂和歇山頂一樣，亦有單檐和重檐兩種，常見於亭、閣等建築。

九龍寨城公園玉堂亭便是這種形式。

盔頂

盔頂多用於碑、亭等禮儀性質的建築，與攢尖頂相似。攢尖頂的垂脊和坡面多向內凹或成平面，而盔頂的坡面和垂脊則是上半部向外凸，下半部向內凹，橫切面如弓，呈頭盔狀。

| 四方攢尖　荃灣圓玄學院

| 圓形攢尖　荃灣圓玄學院

| 六角攢尖　粉嶺蓬瀛仙館

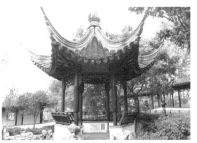

| 六角攢尖　九龍城九龍寨城公園

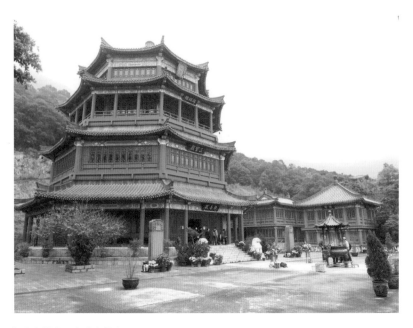

| 八角攢尖　　大嶼山觀音殿

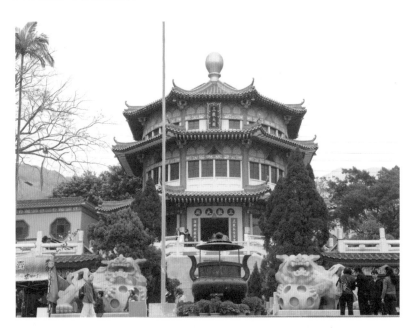

| 八角攢尖　　荃灣圓玄學院

| 盔頂　南朗山道公園

| 盔頂　鑽石山志蓮淨苑

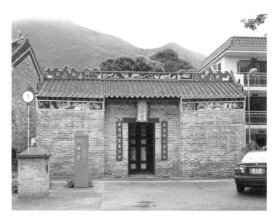

| 盔頂　龍躍頭天后宮化寶爐（① 盔頂）

盝頂

四邊有檐，頂部有四條與屋檐平行的屋脊，四條屋脊構成一個長方形或正方形的平頂，其四角各有一條垂脊向下斜伸，共形成四塊坡檐。這種屋頂在金、元時期常用，亦常見於明代。港島半山的景賢里有部分建築就是用這種屋頂，粉嶺蓬瀛仙館亦有部分建築沿用這種屋頂。

捲棚頂

捲棚頂，又稱「元寶頂」，屋頂前後兩坡面相接處沒有明顯外露的正脊，形成一弧形曲面。捲棚頂可視為硬山頂、懸山頂、歇山頂的變形，分為硬山捲棚、懸山捲棚、歇山捲棚。由於線條優美，故多用於園林建築。

| 盝頂　粉嶺蓬瀛仙館

| 盝頂　山頂景賢里

| 盝頂　大埔廣福橋

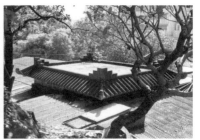

| 盝頂　荃灣鄧日旭墓

半坡頂

最後一種較為罕見的屋頂是半坡頂，外形與硬山頂相似，但只擁有一個明顯的坡面，整個屋頂向後傾斜，故亦稱為「一面坡」、「後出水」。

屋脊與脊飾

在香港常見的屋脊大多是嶺南地區傳統的平脊、花脊或翹角脊。南方因為雨水多，所以屋頂常用瓦頂，可以保溫、隔熱、防水，人字形屋頂則便於泄水。屋脊是屋面的一個重要組成部分，無論任何屋頂，前後兩坡交接處總要進行搭合，這樣才能避免雨水順瓦縫滲漏，此處稱為屋脊，也是屋頂的重要裝飾部分。

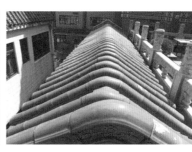

| 歇山捲棚　九龍城九龍寨城公園

| 捲棚頂　粉嶺蓬瀛仙館

| 半坡頂　打鼓嶺鳳凰湖村

| 半坡頂　打鼓嶺周田村

正脊

正脊是指沿着屋脊前後坡面交接構成的屋脊，正脊往往是沿着桁（又稱「檩」）的方向，而且位於屋頂最高處。正脊分為花脊、翹角脊、平直正脊等。捲棚頂無正脊，其最高正中之處的瓦脊為彎形，故稱為「元寶脊」。

垂脊

正脊或攢尖寶頂相交的屋脊都可稱為垂脊。垂脊的主要功能是使雨水沿着前後兩面坡面流下，防止雨水流到牆面上，也是屋頂的重要裝飾部分。

戧脊

戧脊是歇山屋頂上與垂脊相交的屋脊，沿角樑方向伸向翼角，戧脊只會出現在歇山屋頂。

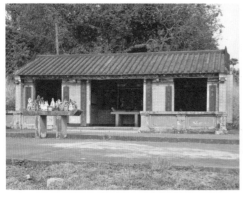

｜平直正脊　屏山楊侯古廟

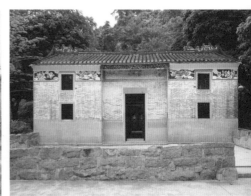

｜正脊　沙田王屋村古屋

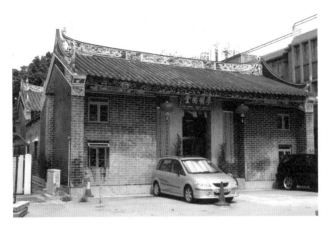

| 正脊（翹角脊）　上水鄉廖明德堂

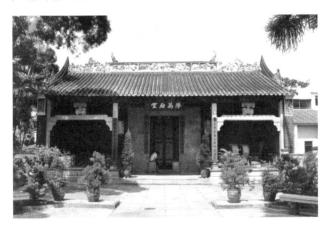

| 正脊（花脊）　上水鄉廖萬石堂

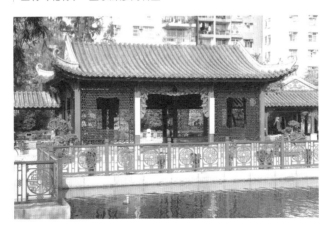

| 正脊（元寶脊）　荔枝角公園嶺南之風可見的捲頂，
　　　　　　　　沒有正脊，又稱「元寶脊」。

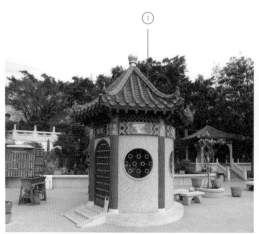

垂脊　荃灣圓玄學院（① 垂脊）　　垂脊　屏山仁敦岡書室（① 垂脊）

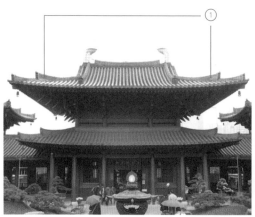

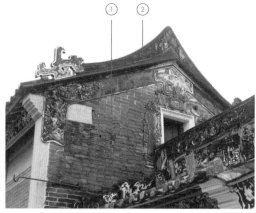

戧脊　鑽石山志蓮淨苑（① 戧脊）　　垂脊　屏山覲廷書室（① 山牆 ② 垂脊）

博脊

由斜坡屋面與垂直建築面相交而形成的水平屋脊,只出現在歇山頂。

圍脊

位於歇山重檐頂下層的水平脊。

翼角

屋簷的轉角部分,因向上翹起,舒展如鳥翼而得名,主要用在屋頂相鄰兩坡屋簷之間。

寶頂

寶頂是攢尖建築的最高匯合點,不僅是裝飾,亦是加固屋頂,作用如同屋脊,保護「雷公柱」不

粉嶺蓬瀛仙館(① 翼角 ② 戧脊 ③ 垂脊 ④ 圍脊 ⑤ 正脊 ⑥ 博脊)

屋脊裝飾構件

受雨水侵蝕。攢尖建築的構架是由下而上逐漸收縮，聚集在屋頂的一根垂木柱。垂木柱起着平衡整個攢尖頂的作用，形如雨傘柄。由於尖形屋頂較容易遭受雷擊，所以古人稱之為「雷公柱」，希望它免受雷電閃擊。

多角形攢尖建築擁有寶頂和垂脊兩種屋脊，圓形攢尖建築僅有寶頂而無垂脊。

屋頂裝飾構件

屋頂裝飾構件的作用

屋頂裝飾構件的功能主要是保護木製構件。屋頂上各種樑柱相交的地方都會有縫隙，雨水容易滲入，因此在各個相交的地方都須用磚瓦封口，因而高出屋面。為了保護及美化屋脊，品種繁多的屋脊

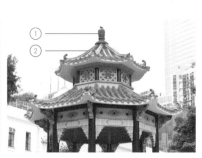

沒有垂脊的寶頂　九龍佐治五世紀念公園
（① 攢尖寶頂）

有垂脊的寶頂　銅鑼灣保良局
（① 寶頂 ② 垂脊）

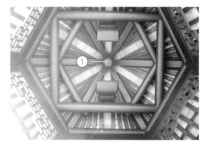

九龍城九龍寨城公園（① 雷公柱）

灰雕脊飾

灰雕是一種盛行於南方的裝飾手法。先用石灰或貝灰製成的灰膏，在屋脊上現場塑造，然後進行描繪。如果是較大型的灰雕，就會在凸出的部位預先埋入銅線、鐵線或細竹笐，然後再塗上灰膏。

裝飾瓦件便應運而生。這些精美的脊飾瓦件，既能充當保護脊線縫位置的木構件不受雨水侵蝕，其裝飾性形象亦表達出不同的吉祥寓意，其中最為耀眼的莫過於戧脊上的「仙人走獸」。

磚雕、泥雕、陶塑脊飾

磚雕是在燒好的磚料上，用磚鉋將磚鉋平和鉋光，然後按設計圖案進行雕刻。泥雕是在泥坯脫水乾燥到一定程度時進行雕刻，最後將雕好的成品放入窯內燒結。當中也有一些是先塑成大的體形，燒

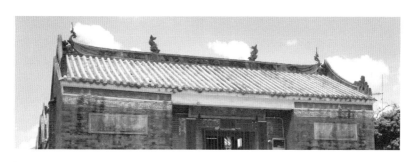

| 灰雕脊飾　錦田龍游尹泉菴鄧公祠

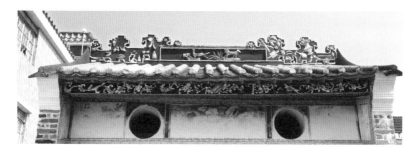

| 灰雕脊飾　錦田長春園

成後再進行細加工。陶塑脊飾大多數以人物為主。

嵌瓷脊飾

嵌瓷又稱「剪黏」或「剪花」。嵌瓷的骨架與灰雕相同，先在現場塑造雛形，亦會加裝銅線、鐵線或幼竹筍進行加固，風乾後在表面塗上一層具有黏性的水泥粉漿，接着將瓷片剪成小塊貼上，拼構成所需的形象。嵌瓷裝飾優點是降低風吹侵蝕的影響，且經濟美觀。但缺點是瓷片較脆弱，容易因日曬後溫度升高，熱脹冷縮而爆裂。

鴟吻

鴟吻是位於官式建築正脊兩端的吻獸，一般是龍頭形狀，張大口銜住脊端，好像要把整個殿脊吞下的樣子，故又稱「吞脊獸」。鴟吻傳說起於漢代殿堂，千百年

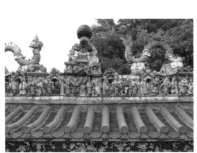

陶塑脊飾　大澳楊侯古廟

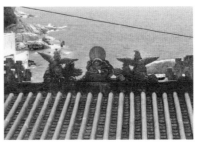

磚雕脊飾　長洲南氹天后廟

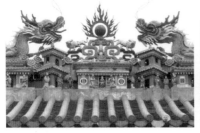

嵌瓷脊飾　長洲玉虛宮

陶塑脊飾　東涌侯王古廟

來裝飾由簡單到複雜，造型也漸次變化，其名稱也從最初的「鴟尾」，即蚩尾，至唐代演變為「鴟吻」。

古人認為，蚩是一種海獸，翹起尾巴能高過頭上，所以也稱「蚩尾」。由於它是海獸，所以能辟火災。此說據指源於南北朝時期，佛教在中原盛行，印度的摩竭魚傳到中國，摩竭魚是雨神的坐騎，能滅火，於是中原人士進而將摩竭魚的形狀用到脊飾上，以祈求辟火。

此外亦有鯉躍龍門變成鰲魚的傳說，因此也有以鰲魚為吻獸，符合民間流傳的辟火用意，亦蘊含了人們希望子孫後代獨佔鰲頭的願望。

垂獸

垂獸又稱「角獸」，是垂脊上的獸件，作用是防止垂脊上的瓦件下滑，起固定屋脊的作用。硬山、懸山和歇山屋頂上均有垂獸的設置。

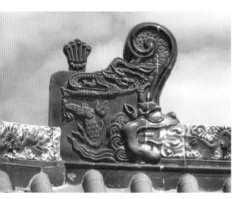

鴟吻　粉嶺蓬瀛仙館

鴟吻　粉嶺雲泉僊館（① 鴟吻）

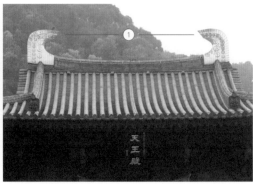

| 鴟吻　左右 鑽石山志蓮淨苑（①鴟吻）

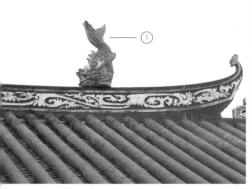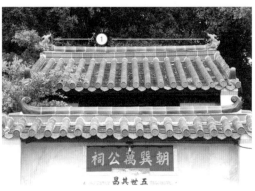

| 鰲魚　屏山鄧氏宗祠（①鰲魚）　　| 鰲魚　打鼓嶺香園圍朝巽萬公祠（①鰲魚）

| 垂獸　粉嶺蓬瀛仙館

戧獸

戧獸是戧脊上的獸件，用於歇山頂和重檐建築上，和垂獸作用相同，防止戧脊上的瓦件下滑，固定屋脊。

蹲獸

蹲獸又稱「仙人走獸」，除了如垂獸般起着防止瓦件下滑的作用外，蹲獸的數量和宮殿的等級相關，常見於中式宮殿建築廡殿頂的垂脊和歇山頂戧脊上前端的脊獸。

據《大清會典》規定，宮殿上所用蹲獸的數量，最高等級為十，按序分別是仙人騎鳳、龍、鳳、獅子、天馬、海馬、狻猊、押魚、獬豸、斗牛，但在北京故宮的太和殿，在斗牛外加一個行什，代表規格最高。不過現今各地建築大多依從自身的喜好，不遵從官制。

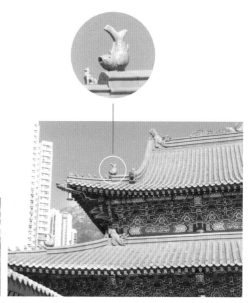

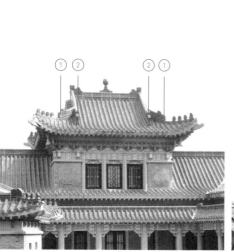

山頂景賢里（① 戧獸 ② 垂獸）

戧獸　黃大仙祠

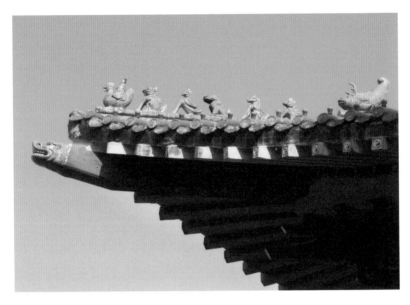

| 蹲獸　粉嶺蓬瀛仙館

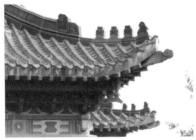

| 蹲獸　山頂景賢里

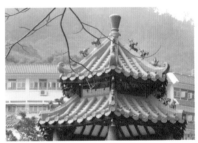

| 蹲獸　荃灣香海慈航

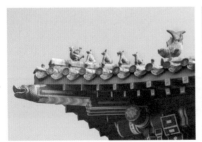

| 蹲獸　大嶼山寶蓮禪寺

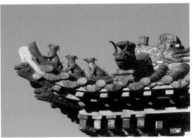

| 蹲獸　山頂何東花園

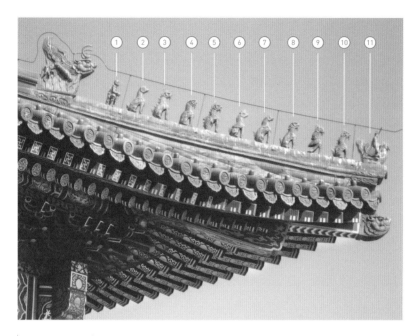

| 蹲獸　北京故宮太和殿
（① 行什 ② 斗牛 ③ 獬豸 ④ 狎魚 ⑤ 狻猊 ⑥ 海馬
　⑦ 天馬 ⑧ 獅　⑨ 鳳　⑩ 龍　⑪ 仙人騎鳳）

| 蹲獸　粉嶺軒轅祖廟（黃帝祠）
（① 行什 ② 斗牛 ③ 獬豸 ④ 狎魚 ⑤ 狻猊 ⑥ 海馬
　⑦ 天馬 ⑧ 獅　⑨ 鳳　⑩ 龍　⑪ 仙人騎鳳）

套獸和角神

套獸為陶瓦或琉璃瓦燒成，套在仔角樑（詳見頁九九）端頭上，不但有裝飾美化的作用，最主要是保護屋檐角和仔角樑的頂端不受雨水侵蝕。自明代開始，官式建築的角脊還設有角神像，端坐於屋脊翼角上。民間建築的翼角裝飾則沒有角神和套獸，但會用獅子裝飾。

合角吻

合角吻位於盝頂平台、重檐頂第二檐，以及牆脊的轉角處，由兩個吻獸組成，作用如鴟吻般，不單是一種裝飾物，而且銜接了正脊與垂脊之間的重要部分，從而具有屋頂加封、牢固、防止雨水滲入的作用。

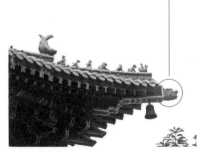

| 套獸　黃大仙祠

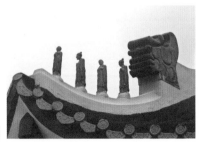

| 蹲獸　沙田道風山

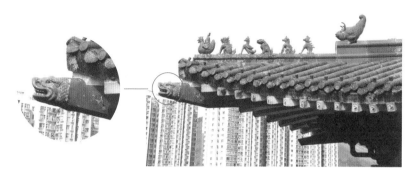

| 套獸　粉嶺蓬瀛仙館

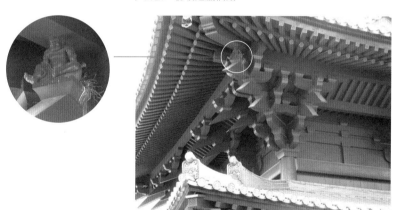

| 角神　鑽石山志蓮淨苑

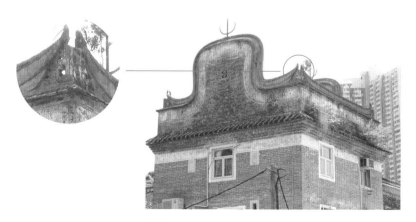

| 合角吻　沙田曾大屋

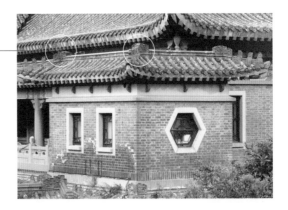

| 合角吻　粉嶺蓬瀛仙館

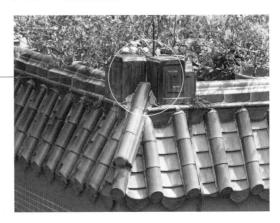

| 合角吻　山頂景賢里

| 獅子　屏山鄧氏宗祠。民間建築沒有角神和套獸，但會
　　　用獅子裝飾。

博風

由於懸山屋頂兩端的檁條伸出山牆外，其頂端會受雨水浸蝕，容易腐朽，所以在出挑的兩頭，都釘上封頭的博風板。

懸魚

懸魚位於博風板最上端尖角處，另外加裝一塊垂直的小木板，主要作用是將博風板的交接位置掩蓋，防止雨水滲入。由於魚和「餘」諧音，所以有「吉慶有餘」的象徵。懸魚來自古代的一個典故。

《後漢書‧公羊續傳》說：府丞送公羊續活魚，公羊續雖然接受了，但沒有吃，而是將魚懸在庭中。府丞後來又送公羊續一條魚，公羊續就請府丞看看先前懸在庭上的魚，婉拒府丞送魚賄賂之意。

於是後人就在住宅山牆面的最上部，也就是屋的兩頭以魚裝飾，表示屋主人的清廉和高潔。建築上的懸魚，慢慢演化成後來抽象、變形的圖案。

鑽石山南蓮園池（① 懸魚 ② 博風）

墊點

墊點是位於屋脊翹角下方與山牆之間的建築構件，主要作用是填補正脊與山牆之間的空隙，繼而發展成為屋脊裝飾之一，通常配以吉祥物為造型，如蝙蝠、鰲魚、桃、石榴等。

脊剎

脊剎是廟宇建築正脊正中的脊飾。火珠為脊剎其中一種造型。

中式建築的屋面

中國建築屋面所用的材料大致有瓦、草、木板、石板等。

｜墊點（金魚）　九龍城侯王古廟　　　　　｜墊點　屏山鄧氏宗祠

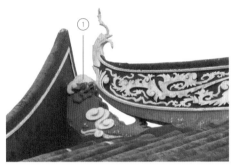

| 墊點　上水鄉廖萬石堂（① 墊點〔鰲魚〕）

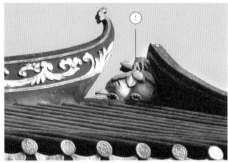

| 墊點　屏山鄧氏宗祠（① 墊點〔石榴〕）

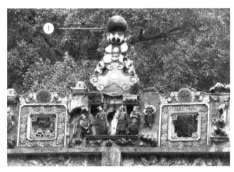

| 脊剎　上環文武廟（① 脊剎）

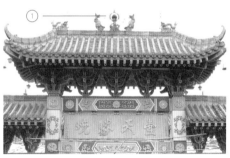

| 脊剎　屯門青松觀（① 脊剎）

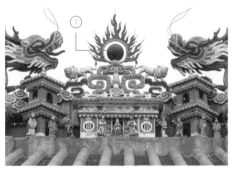

| 脊剎　左右 長洲玉虛宮（① 火珠 ② 脊剎）

瓦

瓦的起源與發明，源於中華遠古製陶業的發展。最初的瓦是用陶土燒製而成的一種屋頂構件，也是一項解決屋頂漏水問題、有防水防雨效果的重要技術。最初瓦的燒製是和陶器共燒的，屬稀罕之物，所以建房時只用在屋脊上，叫「甍（音「盟」）脊」，意思就是覆蒙在屋脊之上。後來有了專門的瓦窯，瓦的使用才逐步得以普及。

瓦的種類

中式建築屋面所用的瓦，分別有青瓦和琉璃瓦兩種。青瓦以黏土為原料製成胎體，成形後經高溫燒製而成。琉璃瓦以陶土為原料製成胎體，燒成後以氧化鉛、鐵、銅、鈷、錳等為主要成分的着色劑，再加入石英，經二次燒製下形成不同的釉色。琉璃瓦較青瓦堅固，防水性強，其中黃色琉璃瓦專用於宮殿、陵墓、園林、廟宇等皇家建築。

板瓦、筒瓦

板瓦、筒瓦互相交疊形成屋面，疊瓦之間的坑道稱為「瓦坑」。一片片輕彎成板狀的稱為「板瓦」，主要用於屋面底瓦位置。半圓形成筒狀的稱為「筒瓦」或「瓦筒」。筒瓦主要用於屋面板瓦間交接位置，作為「蓋瓦」，防止雨水滲漏。有些民間村屋的屋面不用筒瓦作為蓋瓦，而是在板瓦間交接位置之間以灰堆砌成形似筒瓦的「灰梗」。

陰陽瓦

陰陽瓦的特點是單一使用板瓦作為底瓦及蓋瓦。板瓦的彎面向下稱為「陰瓦」，相反向上稱為「仰瓦」，或稱「陽瓦」，故合稱「陰陽瓦」，又稱「蝴蝶瓦」，北方稱為「合瓦」。陰陽瓦的結構，令屋頂的隔熱功能更佳，新界的客家村屋大多採用這種屋面模式，例如元朗的潘屋和沙田的曾大屋等。

| 薑脊　鑽石山南蓮園池（①薑脊）

| 琉璃瓦屋頂　黃大仙祠

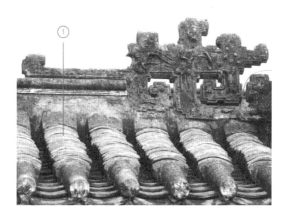

| 青瓦屋頂　沙頭角山咀村（①青瓦）

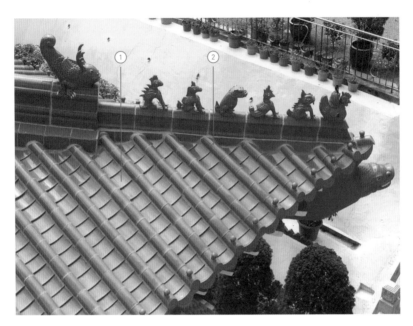

| 筒瓦　粉嶺蓬瀛仙館（① 板瓦 ② 筒瓦）

| 灰梗　錦田永隆圍（① 灰梗 ② 底瓦）

| 陰陽瓦屋頂　元朗潘屋

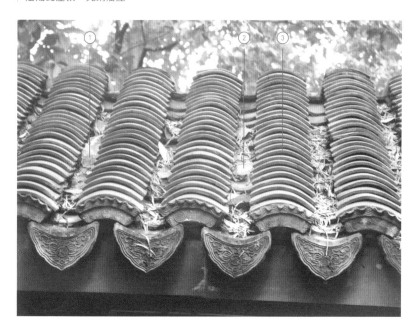

| 陰陽瓦屋頂　九龍城九龍寨城公園（① 瓦坑 ② 陰瓦 ③ 陽瓦）

天窗

為了加強隔熱功能，有些屋面會採用雙筒雙瓦的雙層瓦面設計。另外為了加強屋內的空氣流通和採光，會於屋面上開有天窗。天窗有兩種，一種是直接在屋頂上建一豎窗，可以開關；一種是在屋面加裝幾片用玻璃做的瓦片，作為透光之用，俗稱「明瓦」。

狗上瓦坑

因為瓦坑位於屋頂，而狗隻不懂爬高，如果能夠走上瓦坑，必然是有一條路徑。俗語「狗上瓦坑有條路」就是如此而來。

燒壞瓦

每塊瓦片都有一個規定的弧度才可疊起；如果有瓦片在燒製時的弧度不符合規定，就不能與其他瓦片疊起，會被稱為「燒壞瓦，唔入疊」，即不合群之意。

「燒壞瓦，唔入疊」

瓦當、滴水

瓦當又稱「勾頭」，是屋檐瓦頭的特定部件，位於一行筒瓦的最前端，作用是防止筒瓦下滑，有圓形和半圓形兩種形式。

滴水指屋檐板瓦最前端一塊呈三角形的瓦頭，作用是引導雨水沿瓦坑經滴水落下。瓦當與滴水交替構成屋檐的一部分，可以保護屋檐免受雨水侵蝕，而瓦當與滴水上的紋理還有一種觀感美，美化屋面輪廓。

釘帽

釘帽是位於瓦當上的建築構件，作用是堵塞瓦當上用以固定於屋檐椽條上的釘子的小孔，防止雨水滲入。

| 天窗（明瓦） 沙頭角山咀村（①明瓦）　　　| 天窗 荃灣馬閃排村（① 天窗）

四水歸堂

天井結構是中式建築的一大特色，不論是普通家居還是宗族的祠堂都被廣泛應用，目的是採光與空氣對流。當下雨時，雨水從四邊斜面流向中庭，稱為「四水歸堂」。為誘使人們採用此一建築模式，於是就以俗語「肥水不流別人田」之語來形容，迎合期盼財源滾滾的心理。

每當下雨時，雨水沿瓦坑流至滴水，落在屋簷前方，俗語說：「簷前滴水，點滴心頭。」就是教導做子女要孝順父母的話語，比喻自己怎樣對待父母，兒女亦會怎樣待自己，點滴不差。

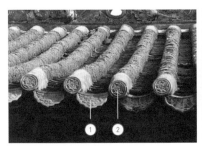
厦村鄧氏宗祠（① 滴水 ① 瓦當）

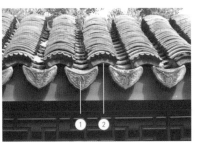
九龍城九龍寨城公園（① 滴水 ② 半圓瓦當）

釘帽　粉嶺蓬瀛仙館（① 釘帽）

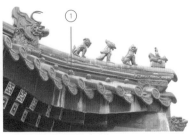
釘帽　荃灣西方寺（① 釘帽）

大埔頭敬羅家塾。雨水從四邊斜面流向中庭,稱「四水歸堂」。

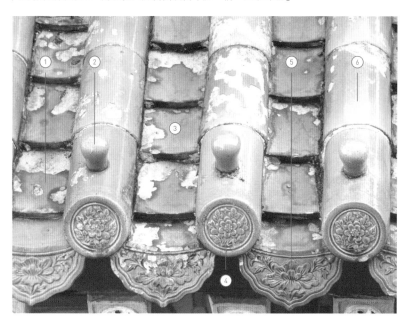

中式建築屋面各部件一覽　粉嶺蓬瀛仙館

（① 板瓦 ② 釘帽 ③ 瓦坑 ④ 瓦當 ⑤ 滴水 ⑥ 筒瓦）

鑽石山志蓮淨苑

以木為材的柱式結構體系，是構成中國傳統建築獨有特殊魅力的基礎。而組成這一結構體系的主要構件有兩個：一個是柱，一個是樑。「牆倒屋不塌」的俗語，便是這種結構體系的最好概括。因為支撐屋頂重量的並不是牆，而是由立柱、橫樑重疊巧構而成的框架。

樑柱結構

樑柱結構是屋架最重要的部分，木造結構即「架構制」，就是在四根垂直主柱的上端，用兩根橫樑和兩根橫枋互相架構牽制成為一個「間架」。

架構制最為關鍵的要素分為三個部分，第一是承重的立柱；其次是使這些立柱互相之間用作產生聯絡關係的樑和枋；第三則是橫樑之上的構造，包括架樑、桁（檁）、木椽，以及其他的附屬木結構，它們完全是用來支撐建築的屋頂重量的。

棟

「棟」是中式建築內部最高的木構件，亦稱「脊檁」（脊桁），即屋脊正中的那條主樑。一般主樑都會採用較粗的木材做成，並髹成紅色以資識別。

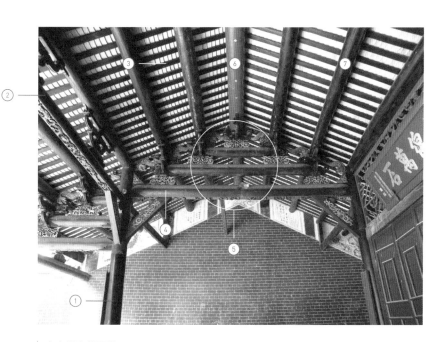

上水鄉廖萬石堂
（① 立柱 ② 枋 ③ 椽 ④ 樑 ⑤ 樑架 ⑥ 主樑〔棟〕 ⑦ 桁〔檁〕）

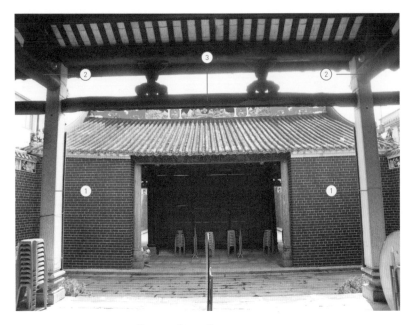

| 間架 上水鄉廖萬石堂（① 立柱 ② 樑 ③ 枋）

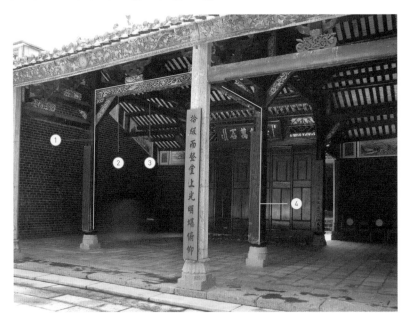

| 間架 上水鄉廖萬石堂（① 立柱 ② 枋 ③ 樑 ④ 間架）

桁

棟左右兩旁平排的稱為「桁」，又名「檁」，建築物的桁數量愈多，房屋進深就愈深。但有時為了防盜的原因，有些屋宇的桁條會加密，例如沙田王屋就是一例，目的是防止盜賊由屋頂進入。

傳統建築中另一個重要的構件是桁架，也稱為「檁架」。它被安置在屋架的各個樑頭之上，上面用來放置椽條。由於桁架在樑頭的位置不同，因而產生了多種不同的名稱。

根據桁與山牆的位置關係，還可以把分為「出山」與「不出山」兩種放置的方法。出山指的是桁的兩端伸出於山牆以外，稱為「出際」。

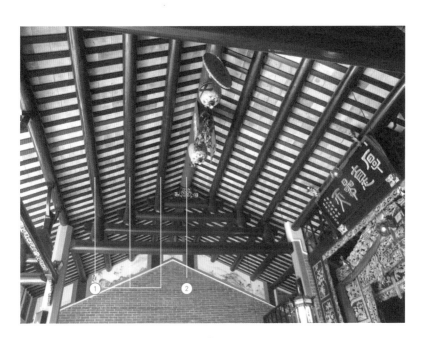

泰亨文氏宗祠（ ① 桁〔又名「檁」〕 ② 主樑〔棟〕）

椽

椽是整個屋架中數量使用最多的構件。其基本形態是呈一種方形或者圓形的小木條，按照一定間隔被密密地平行鋪設在桁與桁之間，基本構成垂直的分佈狀態，它是直接承受屋頂重量的部分。椽與椽之間，上鋪瓦片；瓦片與瓦片之間，上鋪筒瓦。筒瓦與筒瓦間的坑位稱「瓦坑」。

飛椽

在大式建築（屋瓦鋪在樑架上有斗栱者的建築）中，為增加屋檐挑出的深度，在原有圓形斷面的檐椽外端上方，還要加釘一截方形斷面的椽，這段方形椽就叫「飛椽」，也叫「飛檐椽」。飛檐（詳見頁九八）的長度是隨出檐深度的需要而定。

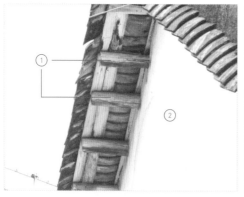

｜沙頭角山咀村（① 桁 ② 山牆）

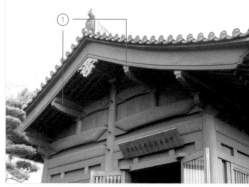

｜鑽石山南蓮園池（① 桁）

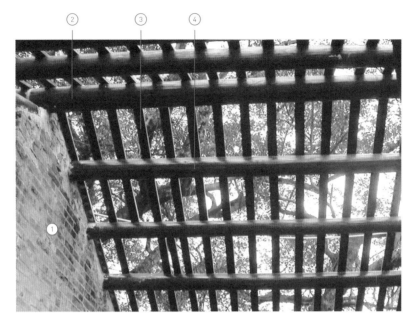

新田大夫第（① 山牆 ② 主樑 ③ 椽 ④ 桁）

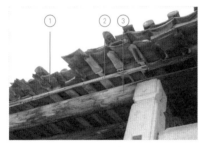

屯門五柳堂
（① 陽瓦 ② 椽 ③ 桁）

上水鄉廖萬石堂（① 椽 ② 瓦片）

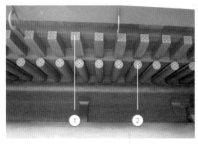

鑽石山南蓮園池（① 飛椽 ② 椽）

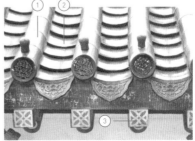

黃大仙祠（① 筒瓦 ② 瓦片 ③ 飛椽）

樑

樑是搭建在柱頂上的水平構件，與房屋的正面成九十度角排列，承托着屋頂的棟和桁，上一條比下一條短，每條樑之間以一條短柱或柁墩相連，層層相架，構成屋架，最下面的一條置在柱頭上，把整個房屋的重量支撐着，將重量通過柱傳至地基。「棟樑」一詞就是如此而來。在屋檐下樑外露的端頭，稱為「樑頭」。

抬樑式架

屋架的主樑是最為粗壯結實的，它的兩端架設在前後兩個金柱（詳見頁九一）之上。在屋架的主樑上面還可以用短柱或者短墩再支撐一個短樑，並且可以根據需要逐層疊架而上，形成「疊樑式架」，或叫「抬樑式架」。如果該樑之上共承有七根桁的話，該樑就叫做「七架樑」。在它的上面就是「五架樑」，再上就是「三架樑」，這是單數的組合。

還有雙數的組合，比如「二架樑」和「四架樑」的組合。一般以雙數架的樑大多沒有屋脊，脊部呈圓形結構叫捲棚式屋頂，也稱為「元寶脊」。

間

在傳統建築中，樑的功能主要是起到承托上部屋頂的重量，然後把它再傳遞到主柱和地基上面。

其次，樑的長短對建築物的進深起了決定作用，這就是傳統建築平面上的最低單位「間」。

「進深」是指建築物縱深各間之長度，即位於同一直線上相鄰兩立柱的水平距離。如指稱建築物位於同一直線上相鄰檐柱之間的距離，就叫「面闊」。

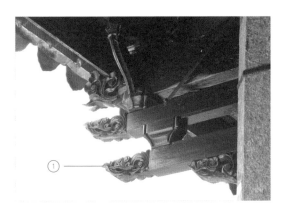

| 樑頭　龍躍頭松嶺鄧公祠（① 樑頭）

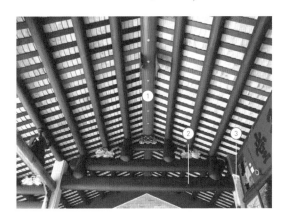

| 抬樑式架　上水鄉應龍廖公家塾（顯承堂）
　　　　　　（① 主樑〔棟／脊檁〕② 樑　② 金柱〔立柱〕）

| 蝦公樑　長洲玉虛宮。形狀有如蝦般彎曲的樑，稱「蝦公樑」。

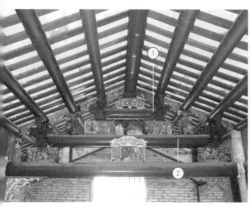

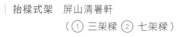

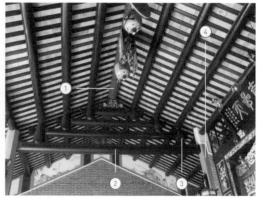

抬樑式架　屏山清暑軒	抬樑式架　泰亨文氏宗祠
（① 三架樑 ② 七架樑）	（① 主樑〔棟／脊檁〕 ② 樑
	③ 短柱 ④ 金柱〔立柱〕）

| 龍躍頭松嶺鄧公祠（──── 間〔面闊〕 ……… 間〔進深〕）

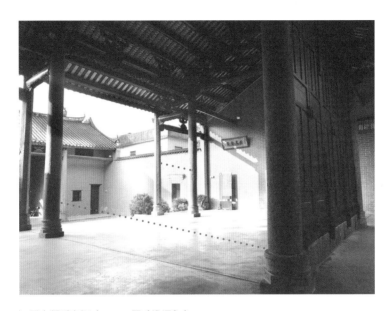

| 屏山鄧氏宗祠（⋯⋯ 間〔進深〕）

| 上水鄉廖萬石堂（① 樑 ⋯⋯ 間〔進深〕）

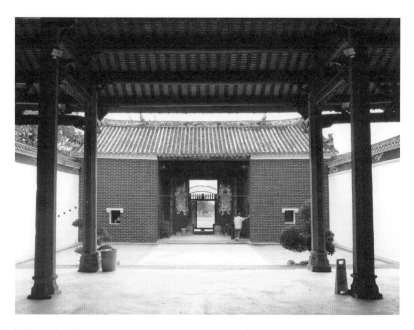

| 龍躍頭松嶺鄧公祠（───── 間〔面闊〕 ┈┈┈ 間〔進深〕）

| 屏山鄧氏宗祠（┈┈┈ 間〔進深〕）

┃枋┃

樑與枋其實差不多是同樣的材料，只不過一般常採用的樑的直徑較枋的直徑略大，其中在「間架」的左右稱為「樑」，前後稱為「枋」。

枋是傳統建築中又一個重要構件，它位於四根主柱的前後方，是起到連接簷柱作用的一個聯繫性構件，因為它位於建築的簷部，所以又稱為「額枋」。它既可以是屬於立柱的一部分，又可以是屬於屋架的一個部分。初期的枋大多只有一根，稱「闌枋」，發展到後來，在這一根枋下又增加了一根較細一點的枋，從而構成了大小額枋的形制，即上面是大額枋，下面是小額枋，二枋之間使用墊板。

┃ 山廈村張氏宗祠（① 枋）

┃ 屏山鄧氏宗祠（① 枋）

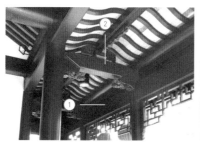

┃ 九龍城九龍寨城公園（① 枋 ② 樑）

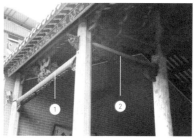

┃ 屏山鄧氏宗祠（① 枋 ② 樑）

平板枋

平板枋主要用來承托斗栱。平板枋的位置在大額枋和柱頭上，而柱頭斗栱則置於平板枋上，這樣一來自然加固了柱和額枋的連接。

壽樑、燈樑

與桁條方向平行，在主樑之下的枋稱「壽樑」，而「燈樑」則是位於正廳內與門楣平行之枋條。

柁墩

為了構築成屋頂的框架，架設在立柱上的樑枋只有水平的一層還不夠，需要更多層樑枋層疊架上，才能構成具有坡度的屋頂。在兩層樑枋之間用作墊托的構件，形狀方整，就名為「柁墩」。

枋和斗栱　黃大仙祠
（① 大額枋 ② 柱頭斗栱
③ 平板枋 ④ 小額枋）

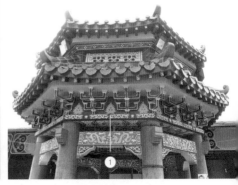
平板枋　荃灣圓玄學院（① 平板枋）

駝峰

位於樑枋兩端的墊木有時加工成曲線，或上端兩角削為斜角，有如駱駝峰，因此稱為「駝峰」。它與柁墩的功能接近。

角背

短柱的形態與樑枋的接觸面較小，為增加其穩定性，在短柱兩旁各加一條扶木，增加短柱支撐力。由於它狀似三角形，而且背面向上，故稱為「角背」。也就是說，把駝峰解構就可分為一個短柱和兩塊角背，駝峰是在運用過程中發展而成的構件。

夔龍式樑架

夔龍式樑架為一體式的構件，由短柱或柁墩結合而成，以夔龍裝飾替代，發展為極具裝飾功能的墊托構件，亦有稱為「博古式樑架」。

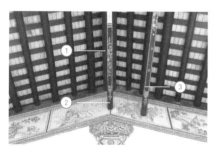

壽樑和燈樑　沙田王屋村古屋
（① 主樑 ② 壽樑 ③ 燈樑）

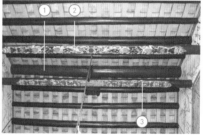

壽樑和燈樑　上水松柏塱村
（① 主樑 ② 燈樑 ③ 壽樑）

柁墩　屏山覲廷書室

柁墩　屏山述卿書室

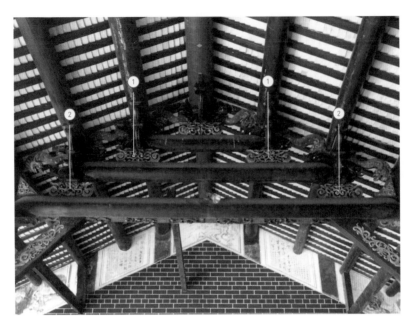

| 上水鄉廖萬石堂（① 柁墩 ② 駝峰）

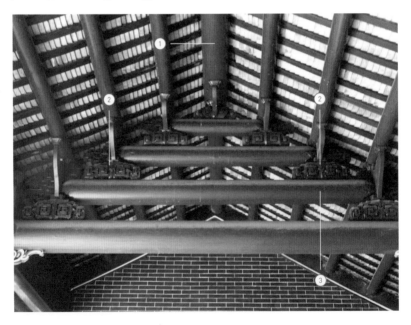

| 新田麟峰文公祠（① 主樑〔棟／脊檁〕② 駝峰 ③ 樑）

｜ 大埔頭敬羅家塾（① 駝峰）

｜ 屏山述卿書室（① 駝峰）

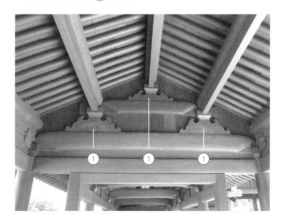

｜ 鑽石山南蓮園池（① 駝峰）

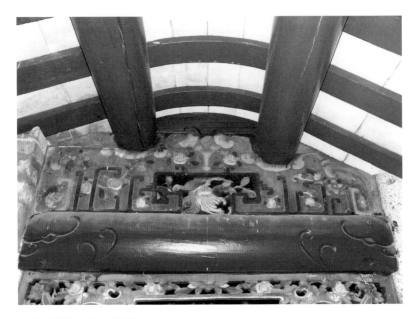

| 夔龍式樑架　屏山清暑軒

| 夔龍式樑架　長洲玉虛宮

| 夔龍式樑架　長洲玉虛宮

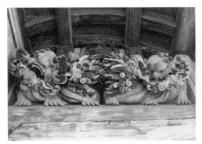

| 角背　元朗潘屋

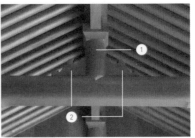

| 短柱和角背　鑽石山南蓮園池
　　　　　　（① 短柱 ② 角背）

| 柱 |

台柱

根據營舍之法《木經》記載：「凡屋有三分，自樑以上為上分，地以上為中分，階為下分。」當中說明了中式建築包括屋頂、屋身及台階三個主要部分。實際上屋身主要由一根根立柱組成，立於台階，支撐起整個屋頂，可見柱在中式建築中的重要性，正如一屋之主。故我們常以「台柱」來比喻團體中挑大樑，背負重任的人士。

柱子的出現，不僅使人類擺脫了巢穴之居，而且它顯示出一種力量，也傳播着一種文化。數千年來，儘管中國屋柱造型變化不大，但亦穩定漸進發展，且在不受任何外來干擾的歷史演變中，仍形成了異彩紛呈的柱子文化和獨有的「柱」式體系。

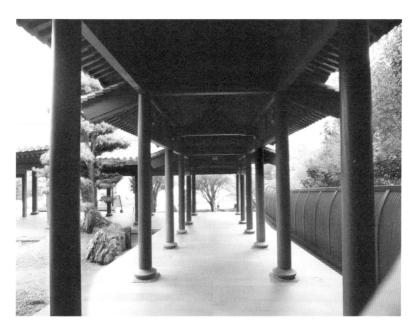

鑽石山南蓮園池

柱礎

早期的立柱由於加工技術條件的限制，基本上以圓柱形為主，而且只是直接放置在夯土上面，直至在殷代的建築遺址上，發現已有以卵石為材料的柱礎。柱礎除具裝飾作用外，柱礎在立柱之下起支撐作用，使立柱底部不易受到泥土的直接侵蝕而腐壞，延長了建築物的壽命。發展到後期，柱礎通常用天然石塊製作，大多明露地面，狀如古鏡或覆盆，上面飾以各種雕刻，極富裝飾性。

柱的分類

柱依照其位置和功能而言，可分為檐柱、金柱、角柱、短柱等多種。

檐柱

檐柱是建築物最外一排支撐屋檐的柱。

柱礎　屏山清暑軒

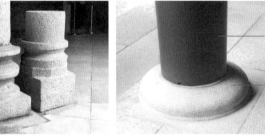

柱礎　新田麟峰文公祠（① 柱 ② 柱礎）

外檐柱　屏山鄧氏宗祠（① 外檐柱）

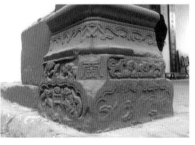

廈村鄧氏宗祠。飾有雕刻的外檐柱柱礎。

金柱

建築物的檐柱以內，除中軸線的柱外，其餘都可稱為「金柱」。

角柱及短柱

角柱即位於山牆兩端，在建築物轉角處的柱。

短柱或稱「童柱」，如形狀上小下大，或有如瓜狀，稱為「瓜柱」。由於兩層樑枋之間差距大，使桫墩之高度大過本身的寬度，令方整的墊木變成了短柱或瓜柱。

廊柱

廊柱是支撐廊檐的柱，包括單獨建築內的遊廊和房屋周圍的迴廊等所有走廊的柱。

垂柱

垂柱是一種既不立在地上也不支在樑背上，而是懸在半空中的垂檐柱，它是用伸出的橫樑支托並

是懸在半空中的垂蓮柱。

柱的形狀

屋柱是直立承受建築物上部重量的構件，大多數為圓形，柱身多數光滑，但柱礎則各有不同的裝飾。柱除了圓形之外，還有四角、八角等，特別是在宗祠和廟宇則更為常見。不同形狀除可含有天圓地方之意思外，人們還相信天地混沌初開，後分兩儀，兩儀生四象，四象生八卦，因此四方柱或八角柱正是象徵天人合一之意。

柱的構架

柱的構架組合方式可分為「抬樑式」和「穿鬥式」兩種。

抬樑式

抬樑式又分有「疊樑式」和「疊斗式」兩種，是樑上抬起另一樑的結構，故稱「抬樑」。

金柱　屏山鄧氏宗祠（① 金柱）	金柱　屏山鄧氏宗祠（① 金柱）

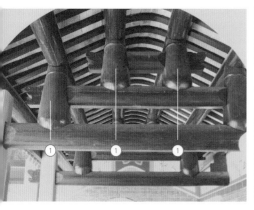

短柱　泰亨文氏宗祠（① 短柱）	角柱　屏山鄧氏宗祠（① 角柱）

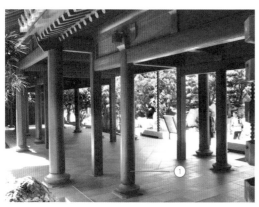

| 廊柱　鑽石山南蓮園池（① 廊柱）

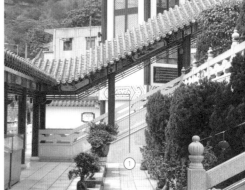

| 廊柱　荃灣西方寺（① 廊柱）

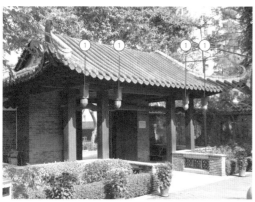

| 垂柱　荔枝角公園嶺南之風（① 垂柱）

| 廊柱　新田麟峰文公祠（① 廊柱）

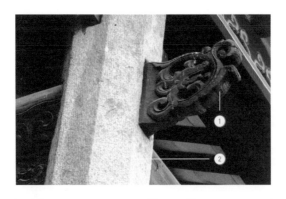

| 八角柱　屏山愈喬二公祠（① 樑頭 ② 八角柱）

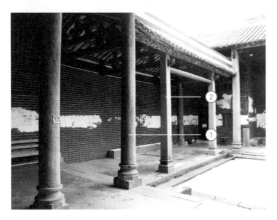

| 圓柱和方柱　新田麟峰文公祠（① 圓柱 ② 方柱）

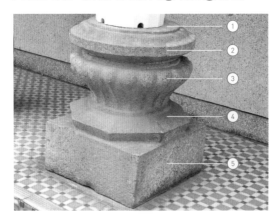

| 鑽石山南蓮園池。不同形狀的柱身和柱礎含有不同含義。
（① 榫口 ② 天圓 ③ 仰蓮 ④ 八卦 ⑤ 地方）

疊樑式是在台基上沿房屋的進深方向立柱，在柱上架樑，樑上放置另一短柱，其上再安裝較短的樑，如此層疊而上。樑逐層縮短，樑頭再架桁條，桁條承托椽。屋瓦鋪在樑架上有斗栱者稱為「大式」，架上沒有斗栱稱為「小式」。

疊斗式是以駝峰或柁墩相隔，放置於各樑條之上。亦有以短柱及柁墩混合承托。

穿鬥式

穿鬥式又稱「立貼式」，這種構架以柱直接承桁，沒有樑，或將其中幾根柱加於「穿」上而不落至地面。其特徵為柱距較密，柱與柱之間以橫向構件「穿」串聯，以防止移位。

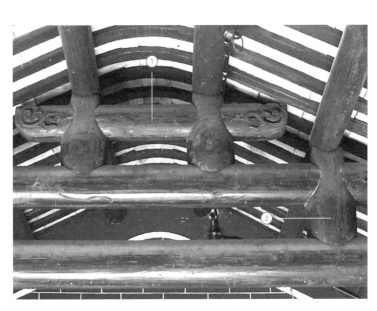

疊樑式　錦田廣瑜鄧公祠（① 樑 ② 短柱）

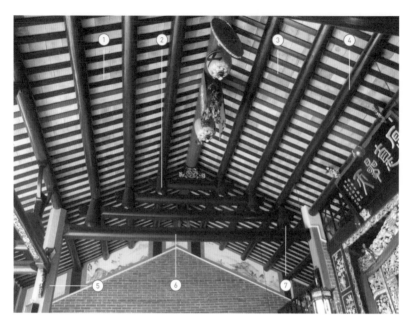

| 疊樑小式　泰亨文氏宗祠（① 瓦 ② 瓜柱 ③ 椽 ④ 桁 ⑤ 立柱 ⑥ 樑 ⑦ 短柱）

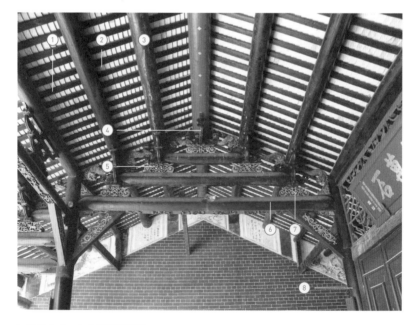

| 疊斗大式　上水鄉廖萬石堂
（① 椽 ② 瓦 ③ 桁 ④ 斗栱 ⑤ 柁墩 ⑥ 樑 ⑦ 駝峰 ⑧ 立柱）

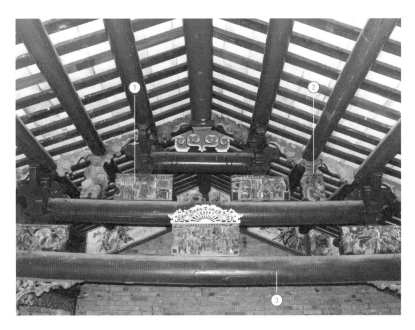

| 疊斗式　屏山清暑軒（① 柁墩 ② 短柱 ③ 樑）

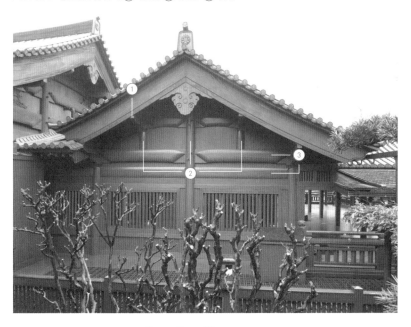

| 穿鬥式　鑽石山南蓮園池（① 桁 ② 柱 ③ 穿）

穿

在建築物縱向的樑架上，台基的立柱之間，主要依靠橫向的樑枋相接連。但在立柱和立於樑枋上的短柱之間，卻需要另一種相互連接的構件，稱為「穿」，就是穿插在兩柱之間的連接木。而連接於兩條桁條之間，屋頂之下的構件，稱為「穿木」，亦叫「剳牽」、「叉手」。

檐

在「架構制」的運用過程中，為了更好地解決屋頂排水和照明的問題，古代工匠還發明中國傳統建築特有的飛檐造型，使檐稍稍上翻構成曲線，在檐角處還加大了翻曲的程度，使成為一個美麗的翼角。翼角是中國古代建築屋檐的轉角部分，向上翹起，主要用在屋頂相鄰兩坡屋檐之間。

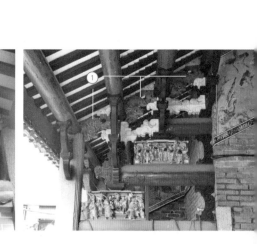

大埔頭敬羅家塾（①　穿〔剳牽〕）　屏山述卿書室（①　穿〔剳牽〕）

這種前曲線和四角飛檐的形態，在結構上非常合理，甚至可以認為是「架構制」的產物。而這些飛檐的層層木栱中心勾連，每個檐角的中心都指向居室的中心，這叫「勾心」；如果一些建築物彼此毗連，殿角相向，就叫「鬥角」。「勾心鬥角」是表現古代建築藝術的精湛，今人卻解釋為人與人之間的互不信任。

角樑

角樑是在屋頂上的垂脊處，也就是屋頂的正面和側面相接處，最下面一架斜置伸出柱子之外的樑。

老角樑在下，仔角樑在上。這樣壓在橡條上的屋檐就會自然升高，產生了屋檐兩頭的起翹。檐部伸出上反，可以遮陽，有利於採光，還解決了通風、視線問題，達到「反宇飛檐」的目的。這部分稱為「翼角」。

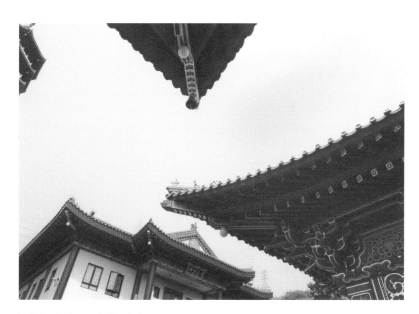

| 「勾心鬥角」　荃灣西方寺

由戧

由戧是攢尖頂建築中的角樑構件，又稱「脊由戧」，用作支撐雷公柱的若干斜置木條。

角橡

角橡的排列有兩種方式：一種是角橡跟正身橡平行，愈至角則橡愈短，橡尾插入樑側；另一種是角橡逐根加大斜度，向角樑傾斜，如鳥翼上的羽毛，橡尾也插入角樑側，橡長雖也逐根縮短，由於傾斜，所以長度大於前一種。自明代開始，官式建築角脊端設有角神像，端坐於屋脊翼角上。

出檐

木建築以木材為主要構架材料，所以屋頂都有寬大的屋檐，可以遮陽避雨。出檐方法有多種：用

橡出檐、用磚疊澀出檐、用跳出檐、用斗栱出檐等。

檐口板

又稱「檐板」、「花板」或「封檐板」，是保護檁條及橡端免受日曬雨淋的構件。一般建築的檐板裝飾較簡單；而會館、祠堂、廟宇及高級府第的檐板，為使門面富麗堂皇，檐板製作極為講究，雕刻多至數層，構圖亦複雜，通常刻有吉祥圖案，以祈求賜福進出建築物之人，所以亦有「旺板」之稱。

劍柄

位於檐口板外的構件，用以承托屋檐最前端的屋瓦。

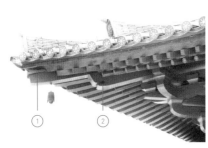

角樑　鑽石山志蓮淨苑
（① 仔角樑 ② 老角樑）

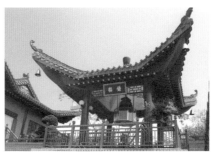

翼角　粉嶺雲泉僊館

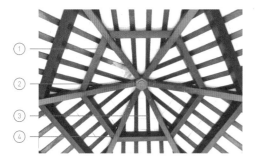

由戧　荔枝角公園嶺南之風
（① 檁 ② 雷公柱
③ 椽 ④ 由戧）

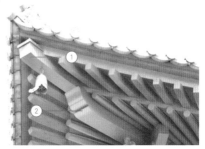

翼角　鑽石山志蓮淨苑（① 仔角樑 ② 老角樑）

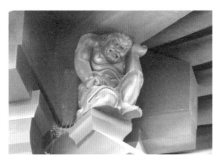

角神　鑽石山志蓮淨苑

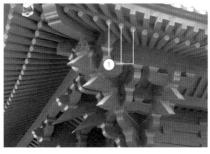

角椽　鑽石山志蓮淨苑（① 角椽）

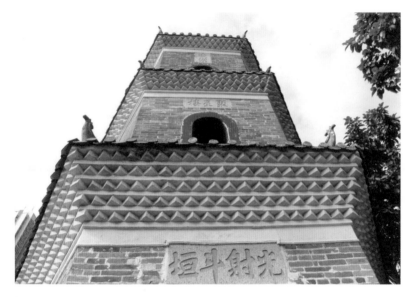

| 磚疊澀出檐　屏山聚星樓

| 椽出檐　荔枝角公園嶺南之風

| 疊澀出檐　屏山聖軒公家塾（①疊澀出檐）

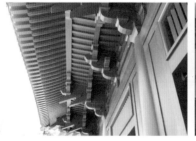

| 斗栱出檐　鑽石山志蓮淨苑

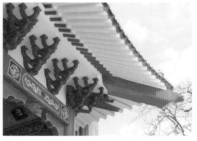

| 跳出檐　粉嶺蓬瀛仙館

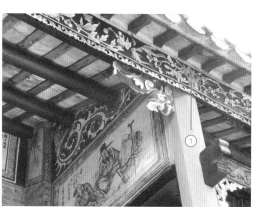

檐口板　廈村楊侯宮（① 檐口板）

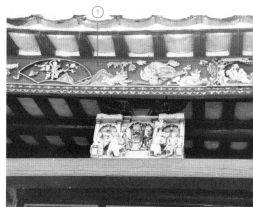

檐口板　龍躍頭松嶺鄧公祠（① 檐口板）

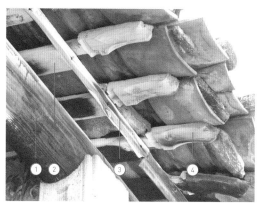

屯門五柳堂（① 桁 ② 椽 ③ 檐口板 ④ 劍桷）

劍桷　尖沙咀香港文物探知館

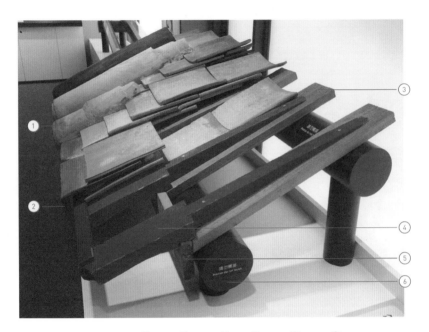

尖沙咀香港文物探知館（① 筒瓦 ② 滴水 ③ 椽 ④ 劍桅 ⑤ 檐板 ⑥ 桁）

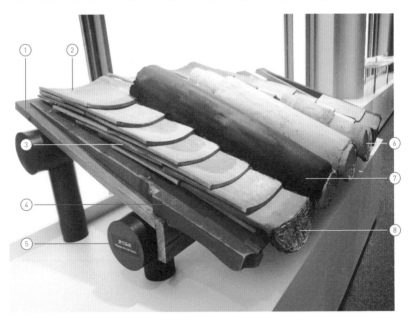

尖沙咀香港文物探知館
（① 椽 ② 板瓦 ③ 底瓦 ④ 劍桅 ⑤ 桁 ⑥ 瓦當 ⑦ 筒瓦 ⑧ 滴水）

雀替

雀替是位於中式建築的外簷柱與樑枋相交的輔助構件，雀替自立柱內伸出，承托樑枋兩端，功能是減少樑枋的跨度距離，加強樑柱相接處的承載力和拉力，同時能防止立柱與橫樑垂直相交處因傾斜而變形。

早期建築上的雀替是一條替木，扁而長，跨在柱頭的開槽內，從兩頭承托左右的樑枋，其長度幾佔樑枋跨度的三分之一。因為它處於樑柱的交角上，故稱「角替」，但不知何時改稱「雀替」。至明清時期，建築上雀替的形式由扁長變高短，而且不是一條長替木放在柱頭，而是左右各用一塊替木用榫頭與柱頭相連接，其長只佔樑枋跨度的四分之一。

| 雀替　屏山覲廷書室（① 雀替）

騎馬雀替

騎馬雀替多見於建築的遊廊或梢間位置，由於空間相對狹窄，柱間跨度距離較小，故兩個雀替連接在一起時，便形成一個大雀替，稱為「騎馬雀替」。

龍門雀替

雀替原是水平方向發展的建築構件，後演變成垂直方向的發展，稱為「龍門雀替」。

樑托

樑托是雀替的一種，常見於建築簷廊和室內的樑枋與柱的交接位。由於樑枋高低錯落，樑托隨樑枋而變，不要求在同一根樑枋的兩頭保持對稱，造型上沒有其他雀替那麼複雜，體積較小，外形比較規整。

| 龍門雀替　大埔林氏宗祠

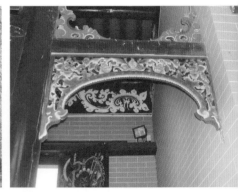

| 騎馬雀替　元朗山廈村張氏宗祠

斗栱

「斗」是斗形木墊塊，「栱」是弓形的短木。

斗栱由方形之斗和升、矩形之栱、斜向之昂合組而成，斗栱用於柱頂、額枋和屋檐之間，與立柱及相關樑架構成聯繫，功能是解決垂直和水平兩種構件之間的重力過渡，是中式傳統木構架體系建築中獨有的支承構件。斗栱在結構功能上，向上承托屋頂的重量，向下將重量傳遞到立柱再至台基。向內能縮短樑枋跨度，減少樑枋所受的拉力和張力，同時增加一跨度下的負載力。

斗栱不是一個單獨構件，而是一組構件，每一組斗栱稱之為「一攢」，每攢斗栱又有幾十個不同構件，每個構件的名稱隨時代變遷會有不同叫法，甚為複雜，但其主要構件不過斗、栱、升、昂、翹等。在不同等級的建築上，一組斗栱可以是一攢，

樑托　龍躍頭松嶺鄧公祠（①樑托）

也可以是多攢，每攢斗栱又隨其「出跳」多少而有多種稱謂。栱架在斗上，向外挑出，栱端之上再安斗，逐層縱橫交錯疊加，形成上大下小的托架。

斗

斗栱中承托栱、昂的方形木塊，因狀如古時量米的斗而得名。

栱

矩形斷面的短枋木，外形略似弓。

升

栱的兩端，介於上下兩層栱之間、承托上層枋或栱的斗形木塊，叫做「升」，實際上是一種小斗。

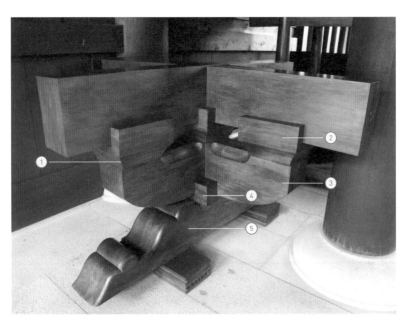

| 斗栱　鑽石山南蓮園池（① 翹 ② 升 ③ 栱 ④ 斗 ⑤ 昂）

昂

位於斗栱前後中線，且向前後縱向伸出貫通斗栱的裏外跳，前端有尖斜向下，尾則向上伸至屋內。

翹

形象與栱相同，但方向與栱不同。清式斗栱中的栱是橫向的、向左右延伸的短形短木，而翹是縱向的，向前後伸出並翹起的短木。

出踩

亦稱「出跳」，指斗栱中的翹、昂自中心線向外或向裏伸出。如果正中心是一踩，而裏外又各踩出一踩，則合稱「三踩」。

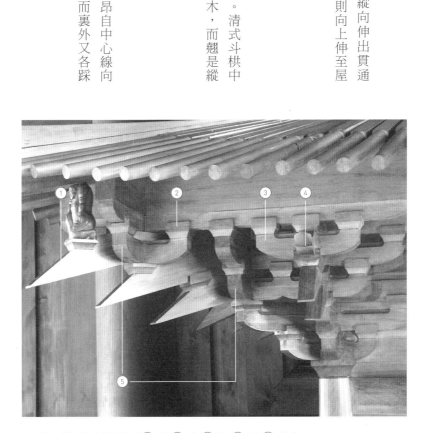

斗栱　鑽石山志蓮淨苑（① 昂 ② 升 ③ 栱 ④ 斗 ⑤ 翹）

| 栱　鑽石山南蓮園池（① 栱）

| 昂　鑽石山志蓮淨苑（① 昂）

| 斗　鑽石山南蓮園池

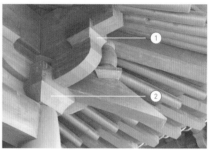

| 鑽石山南蓮園池（① 升 ② 斗）

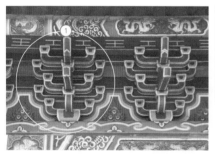

| 出踩　黃大仙祠（① 出踩）

| 出昂　鑽石山志蓮淨苑（① 出昂）

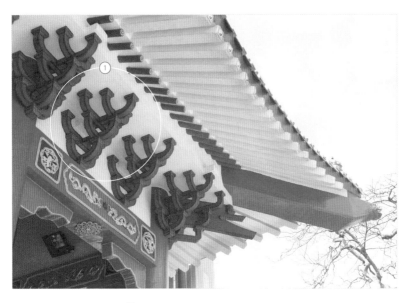

| 出踩　粉嶺蓬瀛仙館（①出踩）

人字栱

人字栱是古代建築斗栱組合形式的一種，亦稱「人字形栱」。常用於檐下補間（正脊與橫樑之間），在額枋上用兩根枋材斜向對置而成，栱頂置斗，承托檐檁，下腳設榫入額背，是早期建築中較為常見的一種斗栱。

斗栱用在屋樑下，可以使屋頂的出檐加大，用在枋兩端下，則可以減少樑枋的跨度，加大樑枋的承受力。栱原本起傳遞樑的負荷載於柱身和承托屋檐重量以增加出檐深度的作用，但在以後的發展過程中轉化為主要起裝飾作用的構件。

一般細小民居，則沒有柱和樑架，更沒有斗栱，只是在建屋時把棟和桁直接架在山牆之上，把屋頂的重量直接由山牆傳到地基。沙田的王屋村王屋就是其中一例。

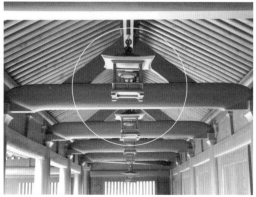

| 沒有柱和樑架　沙田王屋村古屋 | 人字栱　鑽石山志蓮淨苑 |

左右 錦田水頭村及錦田水尾村的民居可見，其在建屋時把棟和桁直接架在山牆上，沒有柱、樑架及斗栱。

撐栱

撐栱又叫「斜撐」，是簡單的一根木條，上方支托在屋頂出簷的簷檁，下方支撐在立柱上，替代了簷下斗栱的作用，既省工序又省材料。有時撐栱用於立柱與樑枋間，亦起了雀替的作用。撐栱也能加工成為有裝飾性的構件，但撐栱只不過是一根木條，它和立柱之間總留着一塊三角形的空隙。

牛腿

為了加強簷下斜撐的裝飾效果，有的用雕花木板填補三角形空隙位置，並且逐漸將二者合一，成為完整的構件，於是由條狀的斜撐變成了三角形塊狀的構件。為了與斜撐相區別，將這種三角形塊狀構件稱為「牛腿」。

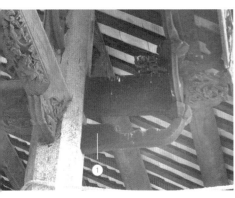

撐栱　屏山鄧氏宗祠（①撐栱）

撐栱　上水鄉廖萬石堂（①撐栱）

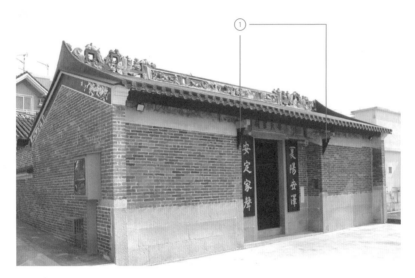

| 牛腿　元朗八鄉元崗村梁氏宗祠（① 牛腿）

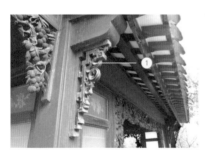

| 牛腿　荔枝角公園嶺南之風（① 牛腿）　| 牛腿　龍躍頭松嶺鄧公祠（① 牛腿）

| 牛腿　沙頭角山咀村協天宮（① 牛腿）　| 牛腿　長洲大石口天后宮（① 牛腿）

隔架

由雀替、斗栱和柁墩相結合的一種組合性的構件。如果在柁墩上加雀替，或於短柱兩側加角背，再在短柱上方加雀替，就構成另一種形式的隔架。隔架只是構架中一種聯絡性構件，一般不承擔荷載或起力學上的作用。

台

台基

由於傳統的中國木建築是以木架構為主，因此在建造高的建築物時便有困難。而為了增加建築的

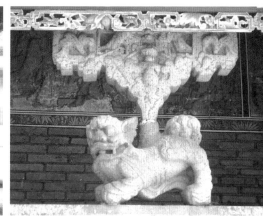

| 隔架　屏山述卿書室

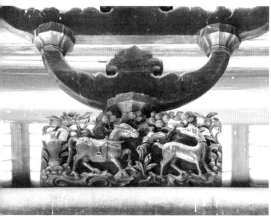

| 隔架　屏山鄧氏宗祠

高度或氣勢，建造台基成為中式建築之必要。台基是中國傳統木構建築的基本要素之一。

房屋一般都建在地面平整的地基之上。台基又稱「階基」、「基座」，是高出地面的建築物底座，其結構功能是作為建築的基礎，承托屋身、屋頂的重量。

中國古代大多數建築不做深基礎，通常在地表下做淺處理，因此台基並不是建築基礎的全部，只是基礎的可見部分。其重要部分的重要功能是在抬高建築物的同時，使其少受地底濕氣的侵蝕，並彌補中國古代建築單體建築不甚高大的欠缺，而且整體建築受力的主要構件——立柱並不是直接插入台基，而是落在台基之上的柱礎上的，其穩定性主要依靠由立柱承受的重力而產生的巨大摩擦力。所以，台基與屋身、屋頂這樣的結構關係，有利於消解外力，也是中式木結構建築具有良好抗震性能的原因之一。台基由基身、台階和欄杆構成。

除了住宅外，現存許多傳統建築，大多數為祠堂、書室和廟宇。這些建築大部分是兩進或三進，三進即是分有前、中、後三個廳堂，例如屏山的鄧氏宗祠、上水的廖萬石堂；兩進即只有前後兩個廳堂，例如屏山的覲廷書室。每一進都坐在不同高度的台基上，後進的台基最高，顯其重要性。

台階

台基與台階是兩回事，台基是單座建築物的基座。台基肩負建築物的重量，穩定立柱的功能，起辟濕和避震作用。台基通常會高出地面，因而要建有台階。台階通常有四種不同的形式：御路踏跺、垂帶踏跺、如意踏跺及礓磋踏跺。不同高度的台顯示其不同的重要性，做得好的就可以「上一個台階」，直至「上台」，否則就要「下台」。不想被人趕下台，就要為自己找個「下台階」。

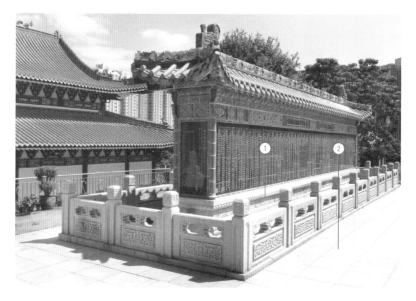

| 台　粉嶺蓬瀛仙館（① 台基 ② 地面）

| 台　九龍城九龍寨城公園六藝台（① 台基 ② 地面）

| 三進建築　屏山鄧氏宗祠
上 ① 第一進台基 ② 假台基（鼓台）
中 ① 第二進台基
下 ① 第三進台基

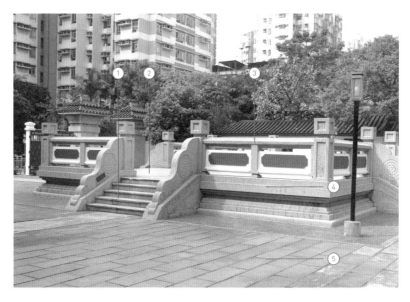

| 台　長沙灣漢花園（① 台階 ② 台基 ③ 欄杆 ④ 基身 ⑤ 地面）

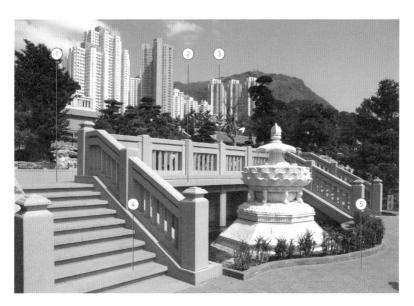

| 台　鑽石山南蓮園池（① 台基 ② 基身 ③ 欄 ④ 台階 ⑤ 地面）

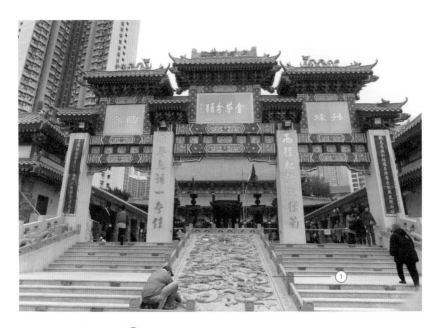

| 御路踏跺　黃大仙祠（① 御路踏跺）

| 礓磋踏跺　鑽石山志蓮淨苑（① 礓磋踏跺）

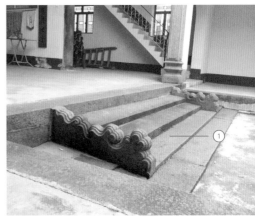

| 垂帶踏跺　錦田洉流園（① 垂帶踏跺）

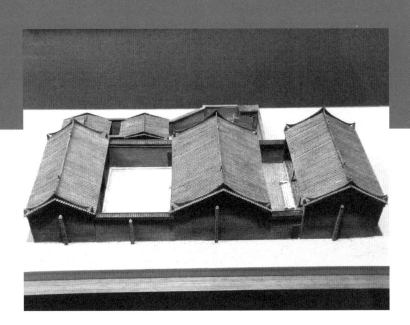

| 龍躍頭松嶺鄧公祠

牆，在古代有壁、垣、墉、堵等別稱。牆多，是中國建築的一大特徵。牆多，每座房屋室外有牆，室內也有牆。一堵牆可以圍護一個國家，也可圍護一座城，圍護一座宮殿、一座寺廟、一座民宅。

中國建築組群佈局有一個顯著特徵，那就是把庭院作為單個建築實體連接紐帶。庭院的圍合除了借助單體建築之外，另一個不可缺少的要素是圍牆。牆有界定和分割空間的作用。城牆、院牆、圍牆，都是一種界牆，用來圍合建築物的。

夯土

牆身的建造有多種方式，最常見的是以青磚結成，但亦有以夯土方式來建造牆身。有些牆體除了夯土之外，還有以卵石築為牆體的。

夯土，即是把泥土以重力打至堅實，可作地基或牆壁。夯土的建築技術由來已久，以前中原地區天氣乾燥，土質乾硬幼細，稍加以重力夯打，即可成為台基或牆壁。但南方氣候較為潮濕，必須分層澆加糯米汁再夯實，待乾透之後，便堅硬如石塊，再在其上刷上白灰或畫上磚線。錦田二帝書院和荃灣海壩古屋前座的牆壁就是用夯土的方式建築。現在一些村屋都用這種形式建造牆身的，只不過其外牆牆身並未如前者加以較精細的粉飾。

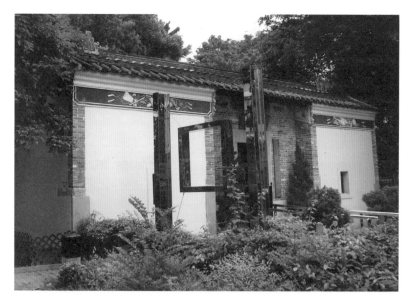

| 夯土牆　荃灣海壩村古屋

| 夯土牆　蓮麻坑葉定仕故居

| 夯土牆　錦田二帝書院

| 夯土磚牆　吉澳西澳村

| 夯土磚牆　西貢荔枝窩

磚

一般民居的磚牆會用普通的泥磚建造，但一些大型建築如廟宇、祠堂就會用青磚建造。青磚以較幼細的泥土燒製，例如塘泥，在初次燒製的過程中會加水以冷卻，並再次燒製，製成品會較為堅硬及表面平滑。而磚與磚之間則是以沙泥、糯米漿拌石灰，加上禾稈草為黏結。

牆的分類

圍護房屋的牆壁有內外牆之分，外牆承擔「圍護」功能，內牆則起分隔作用，即把房屋內部劃分為若干使用空間。而有負重功能的屋牆，則依其所處部位的不同而各有專名。

| 青磚牆　西環魯班先師廟

| 青磚牆　錦田吉慶圍

山牆

山牆即建築物之側牆。

檻牆

檻牆即建築正背面高約三尺而上有檻窗之矮牆。

檐牆

即位於建築物前後檐而自底至頂而建的牆，位於正面者稱為「前檐牆」，位於背面者稱為「後檐牆」；後檐牆一般將牆建至屋檐下，封着檐檁和檐椽，稱為「封護檐牆」

廊牆

即位於前後檐廊兩側與山牆銜接之牆。

西方建築的荷蘭式山牆　舊大埔警署

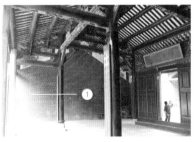

山牆　上水鄉廖萬石堂（① 山牆）

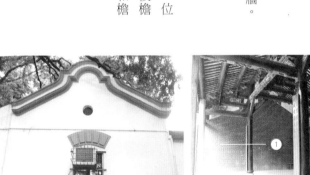

檻牆　油麻地東華三院文物館
（① 檻牆）

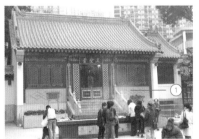

檻牆　黃大仙祠（① 檻牆）

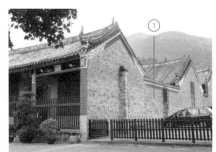

廊牆　龍躍頭松嶺鄧公祠（① 廊牆）

前檐牆　沙頭角山咀村協天宮（① 前檐牆）

廊牆　屏山鄧氏宗祠（① 廊牆）

後檐牆　上水鄉廖萬石堂（① 後檐牆）

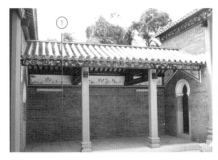

廊牆　泰亨文氏宗祠（① 廊牆）

封護檐牆　新田明遠堂（① 封護檐牆）

半牆

半牆築於廳堂閣樓的半窗下，也可以不築半牆，而用欄杆或群板即可。

門牆

門牆即院落門口處的牆，是建築的門面。

扇面牆

扇面牆即與檐牆平行之室內隔間牆。

隔斷牆

隔斷牆即與山牆平行之室內隔間。

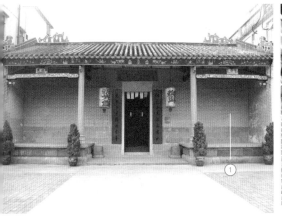

| 門牆　大埔頭敬羅家塾（① 門牆）　　　| 半牆　屏山清暑軒（① 半牆）

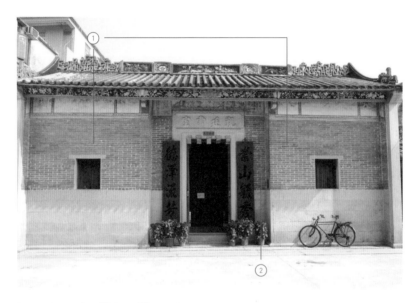

| 屏山觀廷書室（① 檐牆 ② 門牆）

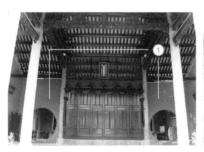

| **扇面牆**　屏山鄧氏宗祠（① 扇面牆）

| **扇面牆**　上水鄉廖萬石堂（① 扇面牆）

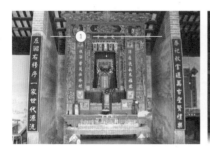

| **隔斷牆**　大埔林氏宗祠（① 隔斷牆）

| **隔斷牆**　長洲大石口天后宮（① 隔斷牆）

女兒牆

女兒牆原指城牆上面的矮牆，後來凡是房屋外牆高出屋簷部分的矮牆，露天、台上、牆上的牆，都稱女兒牆。

院牆、園牆

院牆和園牆即起圍合作用的牆，一般由牆基、牆身和牆頂構成，即牆地界。

粉牆

粉牆通常建於庭園，粉牆潔淨，可以觀花影、樹影、水影、月影於牆上，自成一景。

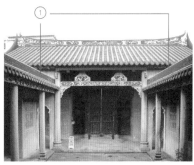

| 女兒牆　元朗山廈村張氏宗祠
（① 女兒牆）

| 女兒牆　錦田廣瑜鄧公祠（① 女兒牆）

| 粉牆　九龍城九龍寨城公園（① 粉牆）

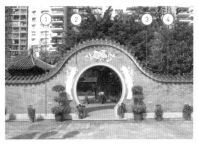

| 荔枝角公園嶺南之風
（① 牆基 ② 院牆 ③ 牆頂 ④ 牆身）

花牆

花牆是用磚、瓦或花磚將牆的全部或部分疊砌成半隔半透的有花紋的牆，花牆多用作院落內的隔牆和園林中的隔牆，可將院內空間分割成不同區域的小空間，有隔有透，割而不斷，從一個空間中可以看到另一空間的景色，從而產生視覺空間的流動和溝通，美化空間。用瓦疊砌的花牆叫「瓦花牆」，用磚疊砌的花牆叫「磚花牆」。

漏窗牆

漏窗牆也是花牆的一種，為了減輕牆的圍堵感，加強通透效果，就採用漏窗牆形式。漏窗有兩種做法，一種只開窗洞，稱為「景窗」或「洞窗」；一種是用磚、瓦、石、木在窗洞內做成花窗，稱為「漏窗」。漏窗牆的窗洞高度一般開在視線最容易觀看的位置。

| 漏窗牆　長沙灣漢花園

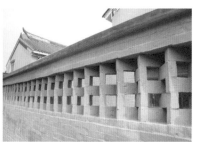

| 花牆　錦田沂流園

| 漏窗牆　荔枝角公園嶺南之風

造型牆

造型牆指立體造型變化豐富、裝飾更為講究的牆體，造型上與一般牆體的樣式不同，產生高低、形狀的各種變化。

護身牆

護身牆用於馬道、山路、樓梯兩側的牆。

封火牆

木結構房屋最易患火災，為了防止鄰屋失火，殃及四鄰，山牆上設屏牆，高度超過檐口及山尖的，便稱為「封火牆」或「烽火牆」。南方封火牆是硬山頂，山牆屏風是高出屋面。

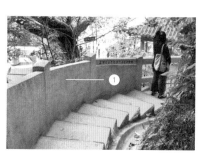

| 護身牆　西環魯班先師廟（ ① 護身牆 ）

| 造型牆　荃灣德華公園

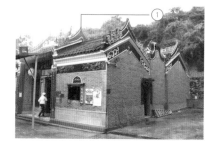

| 封火牆　西貢蠔涌車公廟（ ① 封火牆 ）

疊落山牆

疊落山牆的形體隨着屋面層層疊落為階梯式。

馬頭牆

馬頭牆也稱「疊落山牆」，但其正脊瓦片以縱向排列，有如馬頸上的鬃毛。

鑊耳牆

有稱「茶桶耳」、「觀音兜」，山牆聳起，狀若觀音大士頭上的兜風披巾。

肅牆

古代宮室內當門的小牆稱為「肅牆」，比喻為內部。古語「肅」與「蕭」同意，古時候，君臣相

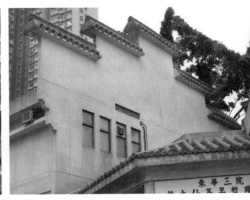

| 疊落山牆　西環魯班先師廟　　　　　　| 疊落山牆　黃大仙祠

見，大臣到君主的屏門前就肅然起敬，不得言笑，稱之為「蕭牆」。《論語‧季氏》寫：「吾恐季孫之憂不在顓臾，而在蕭牆之內也。」「禍起蕭牆」正指禍害起於內部。另一句成語「兄弟鬩牆」則比喻在牆內爭吵，指兄弟失和。

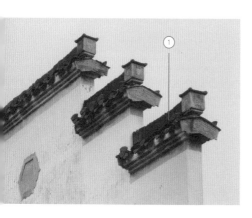

| 馬頭牆　安徽棠樾（① 馬鬃）

| 鑊耳牆　屏山坑頭村

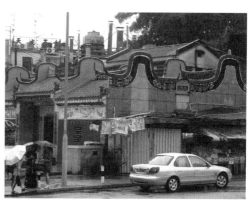
| 鑊耳牆　西貢協天大帝廟

五行山牆

五行山牆是根據陰陽五行學說，寓意有五行屬性的山牆形式，包括金、木、水、火、土五種不同造型，體現着「天人相參」的理念和相生相剋的關係模式。五行山牆形式不但具有倫理性的特點，使建築產生了濃厚的文化意義，還使閩南、粵東一帶的建築形式成了鮮明的特點。

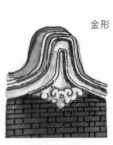

金形

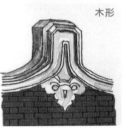

木形

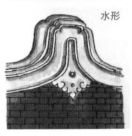

水形

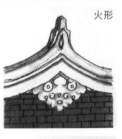

火形

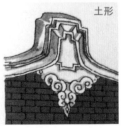

土形

金形：頂為大圓弧的形狀，像是馬鞍狀。

木形：如一個保齡球的端部，聳立在山牆之上。

水形：有三個或五個起伏的曲線，成水波蕩漾之像。

火形：有如火的形狀，對稱地設置若干個銳角。

土形：如一個沙丘的形狀，頂端削平。

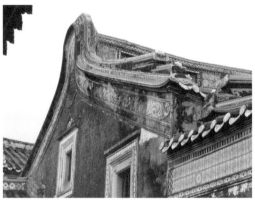

| 金形　汕頭陳慈黌故居

| 水形　汕頭陳慈黌故居

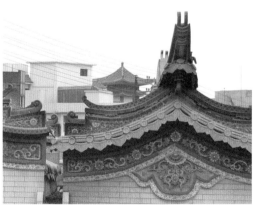

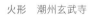

| 火形　潮州玄武寺

| 木形　元朗崇正新村

雙魚牆

由於南方悶熱及潮濕，為了使房屋有冬暖夏涼的效果，所以在建牆時採用雙魚牆的建造方法。所謂雙魚牆即是前後並排建起兩面牆，牆與牆之間便有了一個空間，可以隔熱及隔聲，但是為了使兩面牆體能穩固，於是每隔一定的高度，就以一塊磚以九十度角搭在兩面牆體之間，使牆形成一個外平內空的框式結構，這樣不但可達到隔熱隔聲的效果，而且可以加固牆身和節省材料。

丁、順

雙魚牆上與牆身平排的磚稱為「順」，與牆身成九十度角的磚稱為「丁」。丁和順的比例沒有固定，但通常會採用單數來建造，如五順一丁、七順一丁等。

| 雙魚牆　元朗山廈村民宅（① 雙魚牆）

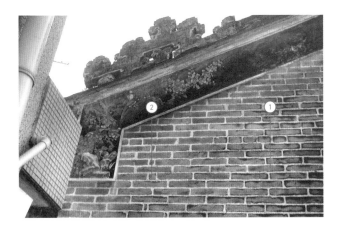

| 屏山清暑軒（① 順 ② 丁）

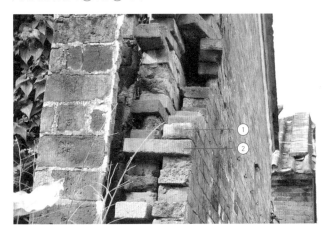

| 錦田水頭村（① 順 ② 丁）

| 屏山述卿書室（① 順 ② 丁）

影壁

即使沒有建築物，也可以用獨立的牆來圍合成收斂的過渡空間，或者叫作先導空間。這種獨立的牆就是影壁。影壁也叫「照壁」或「照牆」，形式有一字形、八字形等，通常設在一組建築院落或園林的入口，有的在門內，有的在門外。它的主要功能是「隔」，猶如房間的屏風，起到掩掩露露的含蓄隔蔽作用，以避免開門見山，一覽無遺，造就庭院深深、柳暗花明的境界。

影壁是一堵特殊的牆，儼然一座壓扁了的小型建築，同樣有基座、牆面和壁頂。

石條

在蓋建屋宇時，為了加強山牆的承托力，有些屋宇會在山牆上加放石條。

角柱石

角柱石豎立放置於建築物牆體轉角處，如墀頭的下方、牆頭的下方、牆體的上下身、矮小牆體的端頭或轉角處等牆體承重的重要部位。

壓面石

壓在角柱石上的橫臥石條，與角柱石闊度相等，用於減輕牆體對角柱石的承重壓力。

挑檐石

挑檐石用於硬山山牆的墀頭處，將石條嵌入山牆，並將石條凸出牆體至屋檐下，好讓石條可以支撐屋檐。

| 影壁　屏山上璋圍（①影壁）

| 影壁　粉嶺蓬瀛仙館（①影壁）

| 影壁　上水鄉廖萬石堂（①影壁）

| 影壁　屏山上璋圍（①影壁）

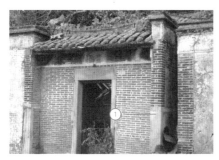

| 角柱石　大埔鹿頸村民宅（①角柱石）

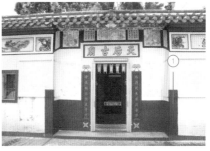

| 角柱石　打鼓嶺平源天后廟（①角柱石）

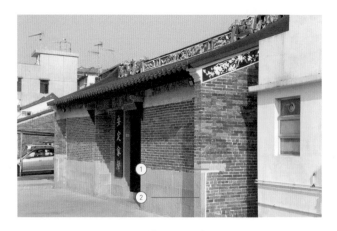

| 元朗八鄉元崗村梁氏宗祠（① 壓面石 ② 角柱石）

| 九龍城衙前圍民宅（① 挑檐石）

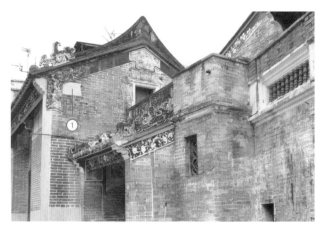

| 屏山覲廷書室（① 挑檐石）

石腳

昔日鄉村建築物的地下排水系統並不完善，容易水浸，因此，一些大型的建築物如祠堂、廟宇等，它的牆身底部會採用花崗石墊高，以免因受水淹而影響牆身的穩固。這種花崗石墊稱為「石腳」。一些經濟較充裕或身份較高的鄉民在建築民宅時，也會採用這種「石腳」。

扶壁柱

扶壁柱是指為了增加牆的強度或剛度，緊靠牆體並與牆體同時施工的柱。它其實就是一個磚柱，由於磚牆比較高長，為了提高它的穩定性，於是用扶壁柱給它提供一個支撐點。

| 錦田龍游尹泉菴鄧公祠（①石腳）

| 上水中心村民宅（①石腳）

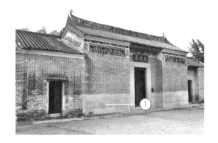

| 新田大夫第（①石腳）

山花

山花即位於山尖上之圖案。

小紅山

小紅山即歇山頂上部的山花部位。

班符

班符為位於垂脊兩端之圖案。傳說昔日魯班師傳建屋時，其妻會隨手以禾草在屋的山牆兩端掃上草紋，表示此屋為魯班師傅所建，各方鬼怪不可騷擾，以作辟邪。

散水

屋檐側處與山牆間的出水口，將屋檐雨水排出山牆外。

魚漏

在散水口上加上一條魚狀的出水口，將雨水通過魚咀流至地面，令山牆免受水漬。魚的造型寓意「年年有餘」。

墀頭

墀頭一般見於硬山式屋頂建築。硬山式的山牆，是由台基處直達屋頂尖處。硬山式的山牆和

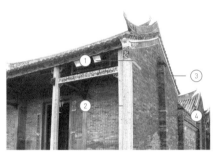

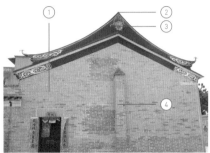

新田麟峰文公祠	上水鄉應龍廖公家塾
（① 壓面石 ② 角柱石 ③ 扶壁柱 ④ 山牆）	（① 山牆 ② 山尖 ③ 山花 ④ 扶壁柱）

山花　大埔香港鐵路博物館（① 山花）	山花　上水鄉廖萬石堂（① 山花）

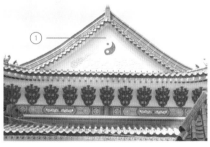

班符　元朗山廈村張氏宗祠（① 班符）	小紅山　粉嶺蓬瀛仙館

民居正面的牆體，往往不是採用九十度角相連的簡單形式，而是山牆的牆體向前伸出一點。從民居的正立面就可以看出山牆牆體的厚度。從山牆的方向看，山牆的兩側都不是從台基直達屋檐的。出檐，無論多少，都造成山牆檐下有部分前後要伸出一些，山牆在檐下伸出的這一小段，就是墀頭。

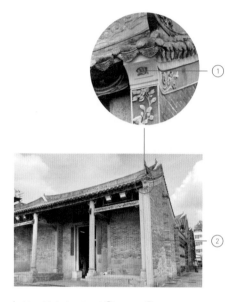

新田麟峰文公祠（① 墀頭 ② 山牆）

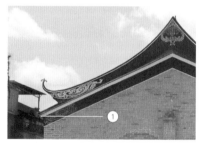

上水鄉應龍廖公家塾（① 墀頭）

沙田王屋村古屋（① 散水）

上水鄉廖明德堂（① 墀頭）

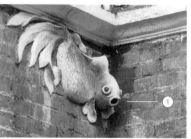

屏山清暑軒（① 魚漏）

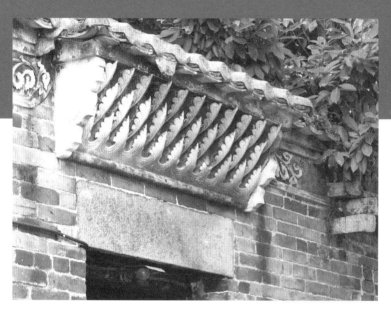

錦田水尾村

門是建築物的出入口,是建築物予人第一個印象所在,因此中國建築着重對門的經營,把它變成建築物主人身份地位的象徵與代表。從魏晉時代實施九品中正,演變成「士族門閥」,使身份階級之區分更為明顯,彼此的往來講究「門當戶對」,因此又有「侯門」、「朱門」、「豪門」的出現。也因為這樣講究「門面」經營的文化,也使中國人在做人做事方面處處講求「門面」,成為建築與文化互為表裏的一種象徵意涵。

門的作用

開門是為了溝通，而關門則是為了防衛，這是今人對門的作用的看法。而古人更着重門的護衛意義。古人稱：「門，捍也，為捍障衛也；戶，護也，所以謹護閉塞也。」門既可溝通內外，也可切斷建築內部與外部的自然聯繫和人際聯繫。

中國建築是由「間」、「屋」、「院」、「多進院」聯結成的建築群。這種離散的、內向的庭院式佈局產生了眾多的門。房有房門，堂有堂門，院有院門，宅有宅門，宮有宮門，由城牆圍合的城市還有城門，寺有寺門。它們起着控制室內外、屋內外、院內外、宅內外以至坊內外、城內外等多層次空間的「通」與「隔」的作用。這些多種多樣的門，展現出中國建築極其豐富的門的文化，使門成為中國建築中獨具魅力的建築構成元素。

門戶的分類

《說文解字》中將「門」字釋為：「門，……從二戶，象形。戶，護也，半門曰戶。」一扇為戶，兩扇相並就是門，「門戶」一詞由此而來。傳說中的天門曰「閶闔」（音「昌合」），城之重門曰「闉闍」（音「因都」），宮中之門曰「闈」，比閭小的門曰「閨」，巷門曰「閭」（音「宏」）或「閈」（音「汗」），裏門曰「閻」，裏中之門曰「閭」，市區之門曰「闤」（音「愧」），宗廟之門曰「閍」（音「方」）等。

另有一種具有標誌和象徵意義的門，如中間沒有屋簷的門謂之「闕」，兩根立柱並列，架上橫樑，就是一座只有門的建築，叫作「牌坊」。

門既是建築物的出入口，又是出入口的建築物。門是單個建築中的構件之一，其形制大體分為兩類：板門和格扇門。

區域門

區域門或稱「單體門」，即門的本身就是一棟獨立的單體建築，例如北京四合院中的大門、垂花門、紫禁城的午門、太和門等。這類區域門或以門屋、門殿、門樓等建築呈現，或以洞門、牌坊等建築小品樣貌呈現。區域門大體可分為牆門、屋宇門、台門和牌坊四大類別。

牆門

牆門出現最早，用兩根木柱架上一、二根橫木為門，為結構最原始、最簡易的牆門，亦稱「衡門」。衡門經過逐步演進，形成了一種高等級的牆門，名「烏頭門」，也稱「閥閱」。古人以「積功為閥」，「經歷為閱」，這種門含有旌表門第、隆

門可以大體分為兩大類：一類為「區域門」，另一類為「堂房門」。

| 板門　大埔頭敬羅家塾

| 隔扇門　錦田二帝書院

崇門庭的含意。

唐規定六品以上才能用烏頭大門；宋以來都是在很隆重的場合，如文廟、陵墓、道觀的正門才用。烏頭門本身最早的做法並不複雜，兩柱柱頂套瓦筒、墨染、衡木（橫木）兩端出頭並翹起；烏頭門後演變為「櫺星門」。

櫺星門

櫺星門原名「靈星門」，靈星即天田星，古代天子在行祭天地儀式前須先祭靈星，因此在天壇、地壇等重要祭祀建築前均設靈星門；後為與靈星區別，始名「櫺星門」。櫺星門明顯是由華表柱演變而來，若除去門中間的橫樑，則儼然為華表形制。

屋宇門

屋宇門以門屋、門殿的形態出現，其外形「亦門亦屋」為其主要特徵，它是運用得最為廣泛的一種單體門式。但大體上亦分為墊門型、戟門型、山門型。

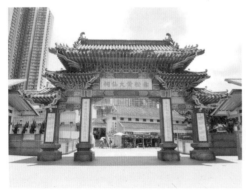

| 牌坊門　黃大仙祠

| 洞門　黃大仙祠

| 烏頭門　鑽石山南蓮園池

| 華表　荃灣圓玄學院

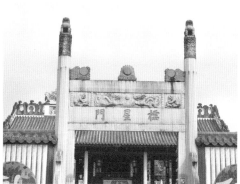

| 欞星門　肇慶德慶學宮

塾門型

塾門型出現得很早，在河南偃師二里頭出土的一個晚夏一號宮殿，其大門即為塾門型，是現今所知最早的塾門形式。塾門顯然是符合禮儀的規範門式，不僅為宮殿所用，也為士大夫第宅所用。根據學者推測，春秋時代士大夫的住宅，用的也是這種以明間為門道，以次間為東西塾的塾門。這種塾門至今仍常見，只是左右間不稱「塾」，而統稱為「門房」。

山門型

山門型的屋宇門主要用於寺廟建築，以前後檐牆封閉，門內空間可供神像陳列為其特色。

戟門型

戟門型的特點是前後敞檐，即檐柱敞開，沒有檐牆，使門殿空間完全敞開，大門門楹則安裝在正中的脊檁部位，整個大門非常疏朗、氣派。古代高級官吏有門前列戟的制度。由於列戟意味着高品級，戟門也自然成了高等級的門式。在明清建築組群中，宮殿、壇廟、陵墓的主殿前方的殿門，幾乎都是戟門型的。如北京紫禁城的太和門、天壇的祈年門、十三陵的稜恩門和曲阜孔廟的弘道門等。

台門

台門的體積最大，尺度最高，護衛能力最強。除了城市的門外，只有皇城、宮城、苑囿的行宮城、陵墓的寶城和分封各地的親王的王城才能用這種門。與台門相關的有一種獨特的建築，稱為「闕門」。闕最初形制多為雙闕孤立左右，中間形成門道，是作為彰顯階級地位的一種建築小品。北京故宮午門是這類宮闕門的最後一座。

| 闕　陝西軒轅祠

| 塾門　粉嶺思德書室

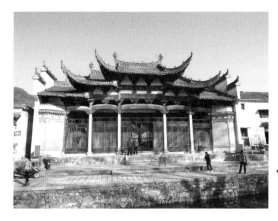

| 戟門　安徽龍川胡氏宗祠

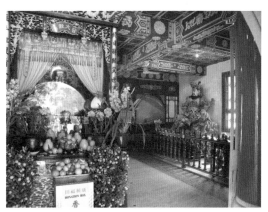

| 山門　大嶼山寶蓮禪寺

堂房門

堂房門是建築中的一種構件，如格門、隔扇門、屏門等。在分類上屬於木構構件之列。這種門早期稱之為「戶」。

門第

中國庭院式建築群，屬於內向性佈局，殿屋堂閣都深處庭院內部，只有作為建築組群入口的大門正面朝外。這個大門門面，既是整個建築組群空間列序的起點，也是整個建築組群最突出的外顯形象，因而自然成為組群對外展示和建築藝術的表現重點。在「禮」的制約下，大門的形制、規格也成了全組建築重要的等級表徵，是房屋主人階級名份、社會地位的「門第」標誌。

在門第意識的觀念支配下，中國古代的門成為

| 闕　左 長沙灣漢花園　右 屯門嶺南大學（① 闕）

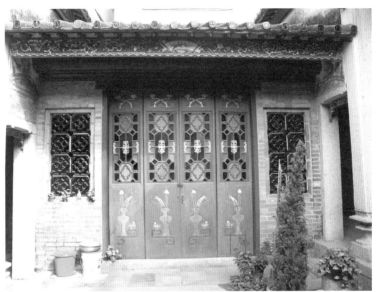

堂房門（戶） 上 屏山觀廷書室 下 新田大夫第

了代表主人的地位和身份的重要表徵。一般用來形容人的貧富貴賤、上下尊卑，常用朱門、豪門、侯門、寒門、貧門、蓬門、柴門等字眼。

制式限定

門的制式是門第等級的精確標誌。烏頭門的使用也有明確的限制，必須是六品以上的官員才准用。至於上至王府，下至庶民都廣泛使用的屋宇式大門，由於運用面極廣，因此從唐代到清代都從間架上做出精確的等級規定。

唐制：官員三品以上，門三間五架；四、五品，門三間兩架；六、七品以至庶人，門一間兩架。

明制：公主府第，正門五間七架；公侯和一、二品官員，門三間五架；三至五品，門三間三架；六至九品門一間三架；對庶人雖無明文規定，但頂多也只是一間而已。

北京的一般大宅大門都是一間，就是這種等級限定所造成的。而王府大門則是「五間啟三」（亦稱「五間開三」）或「三間啟一」（亦稱「三間開一」）的高體制。門第的尊卑只要看大門的間架就能一目了然。

輔體限定

房屋大門不是孤立存在的，而是有一系列輔助性的陪襯建築。早在西周時期，已有在大門樹立影壁的做法，當時稱之為「樹」、「屏」或「塞門」，只有天子、諸侯或采邑領主的宮廷、宅邸、宗廟才能用，是一種極其顯赫的象徵性等級標誌。

春秋時期禮制鬆弛，管仲也樹起「塞門」，孔子曾經嚴厲批評：「邦君樹塞門，管氏亦樹塞門……管氏而知禮，孰不知禮。」

除立影壁外，門前列戟也是表示身份地位的重要標誌。最晚到北周時期已有高官列戟的制度，隋

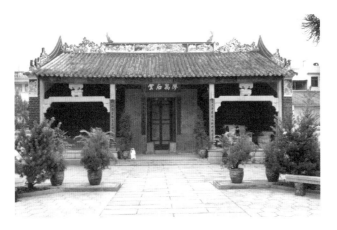

| 三間開一　上水鄉廖萬石堂

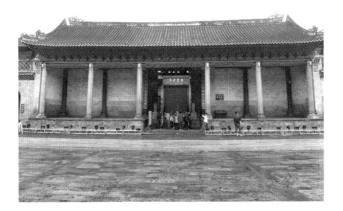

| 五間開一　廣州沙灣留耕堂

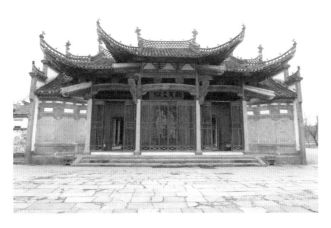

| 五間開三　安徽棠樾胡氏宗祠

代也有官員三品以上「門皆列戟」的規定。唐代制定得更為具體：天子二十四戟、太子十八戟、一品十六戟、二品十四戟、三品十二戟，戟數按等級減少。宋代把戟刃改為木質，戟至此完全失去兵器功能，成為儀仗。此後列戟做法漸趨於淘汰，但清代王府門前仍設有「行馬」和「下馬石」，同樣具有標誌等級的實質意義。

門飾限定

等級的限制在門飾上達到極其細膩繁複的程度，舉凡門的油漆色調、門釘數量、鋪首樣式以至門環材質等等皆是。明制公主府第綠油、銅環；公侯大門金漆、獸面、錫面；一至二品門綠油、獸面、錫環；三至五品門黑油、錫環；六至九品門黑油、鐵環。

門釘

門釘原是穿插在門板上有實用性的釘子的釘

| 門釘　鑽石山志蓮淨苑

| 門釘　山西五台山

| 門釘　荃灣圓玄學院（①門釘）

帽，釘子能起鎖緊門板的作用，外露的釘帽被打成蘑菇形，後來漸漸變成一種美觀的裝飾品。門釘的用料、顏色等有所規定：宮廷金釘縱橫皆七；親王府金釘縱九橫七；公門金釘縱九橫九；侯以下至男減至五五，均以鐵製。門釘通過不同的數量和色質，標示着不同的等級高低。

門鈸

原是門的拉手及具有叩門的作用，隨着及後的發展，其藝術性和審美作用也漸趨重要。

鋪首

鋪首是門鈸的一種，多為獸面銅質，傳說為龍生九子之一的椒圖，性好閉，作為安全與堅固的象徵。

門簪

大門中有一個鎖合着中檻與連楹的梢木，稱為「門簪」。這個門簪通常大戶用四枝，小戶用兩枝，

鋪首 左 布袋澳洪聖廟 右 鑽石山志蓮淨苑

| 門鈸　沙田王屋村古屋

| 門簪　龍躍頭松嶺鄧公祠

也帶有標示門第高低的意義。

門當戶對

幾乎可以說，只要是與門有關的，都能夠顯示等級的差別，從宏觀的門座數量、門闕制式，一直到門釘、門環、門簪，都成為表徵門第等級的符號。所謂「門當戶對」，就是從上述各方面的要素來對比，看其階級地位是否對稱。

門枕石

在建築物的門洞處，為了承托門扇，往往在門下的下檻端設置墩台，墩台上有小眼以放置門軸。

這種承托門扇、門軸的墩台，就叫做「門枕」。石質的門枕又稱「門枕石」。

| 門枕石　屏山鄧氏宗祠（①門枕石）

抱鼓石

抱鼓石位於宅門門口的兩側，抱鼓石大致可分為「圓形鼓」和「方形鼓」兩種。抱鼓石和門枕石連在一起，中間以宅門的門檻為界，抱鼓石在外，門枕石在內。圓形鼓主要由上部的圓鼓和下部的「須彌座」組成。圓鼓下面的須彌座，平面大多為長方形。作為抱鼓石的須彌座，它最特別的地方在於須彌座的三個立面上都有下垂的「包袱角」，為倒三角形。

須彌座

須彌座的名稱起源於佛教把須彌山作為佛所坐的聖山。最早的須彌座出現於雲崗石窟，在一個佛像下面。因為山是下大上小，所以不能在上面放物件，若把兩座山對放起來，就成為中間向內收歛、上下部分基本相等的形狀。須彌座是一種疊澀很多的台座，由圭角、下枋、下梟、束腰、上梟、上枋幾部分組成。當需要把須彌座上的瑞獸放得高些

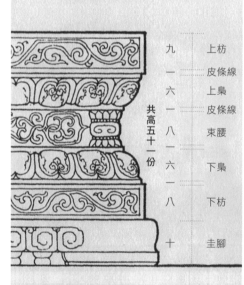

共高五十一份

九	上枋
一	皮條線
六	上梟
一	皮條線
八	束腰
一	下梟
六	下枋
八	
十	圭腳

中國建築師梁思成所繪的清式須彌座

抱鼓石

| 須彌座
左一 油麻地天后廟　　左二 中國銀行　　右二 沙田車公廟（雙層須彌座）　　右一 上環文武廟

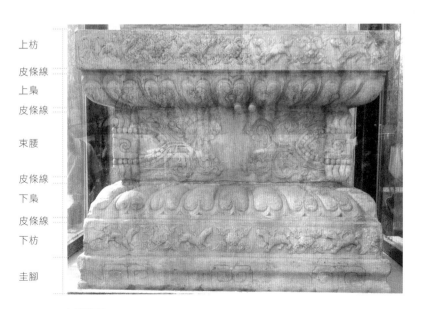

上枋
皮條線
上梟
皮條線
束腰
皮條線
下梟
皮條線
下枋
圭腳

| 須彌座

時，就會把須彌座做得高些，但這樣在整體造型上顯得不大協調，所以會以兩座須彌座疊在一起。

戶樞

戶樞此字原義指古時的門軸。門的開合轉動全靠門軸，它鑲嵌在上下兩個凹槽之中，這個門上的轉軸就叫「樞」。有句成語「流水不腐，戶樞不蠹」。「蠹」字讀「妒」音。它下面的「蟲」字已表明「蠹」乃蟲也。蠹蟲有兩種，一種是生於木中的，俗稱「蛀蟲」，以木為食，成語「戶樞不蠹」即指此類食木蛀蟲。由於戶樞門軸總會不停地開合轉動，因此「不蠹」亦即不會生蟲。

門斗

門斗即門軸所在之處。

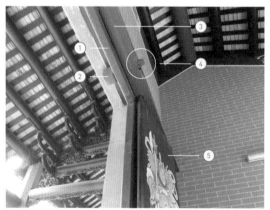

屏山鄧氏宗祠
（① 中楹 ② 門簪 ③ 連楹 ④ 梢木 ⑤ 門）

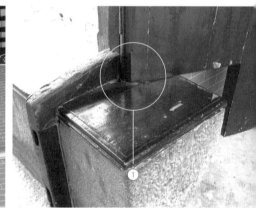

戶樞　屏山鄧氏宗祠（① 戶樞）

連楹

連楹即固定門上軸的一條橫木。

伏兔

伏兔即位於門背後地上，用來插栓杆的凹洞。

龍躍頭松嶺鄧公祠（① 戶樞 ② 門斗）

屏山覲廷書室（① 戶樞 ② 門斗）

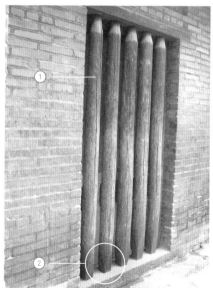

元朗舊墟（① 栓杆〔直欏〕② 伏兔）

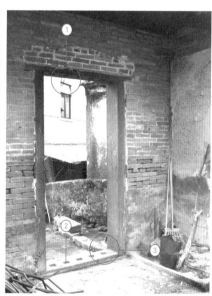

屏山鄧氏宗祠（① 天圓 ② 伏兔 ③ 地方）

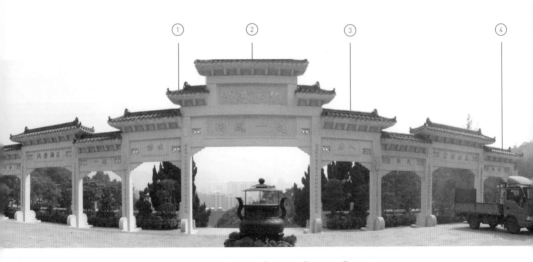

十柱九間十一樓　圓玄學院（①夾樓 ②主樓 ③次樓 ④邊樓）

牌坊

牌坊又稱「牌樓」，不過牌樓一般專指柱上有樓，牌坊則指柱出頭的樣式，略有區別。牌坊也是區域門的一種，而且是一種具象徵性、紀念性的門。至明清，牌樓已成為常見的一種禮制建築小品，它的構成很有規律。牌坊不起樓，幾乎全是石材構築的，全是柱出頭的衝天式，通常多為一間二柱或三間四柱式。

二柱一間一樓　粉嶺龍山寺

| 二柱一間衝天式　大嶼山靈隱寺

| 二柱一間衝天式　大埔文武二帝廟

| 二柱一間一樓衝天式石牌坊　東涌赤鱲角村

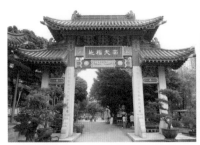

| 四柱三間三樓　屯門青松觀

| 二柱一間二樓　坪洲圓通講寺

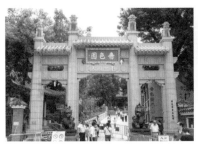

| 四柱三間三樓衝天式　黃大仙嗇色園

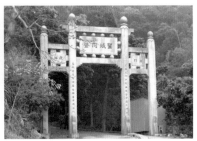

| 四柱三間衝天式　大嶼山觀音殿

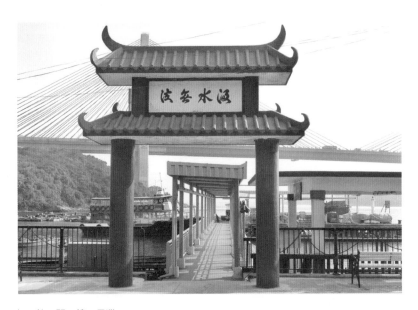

| 二柱一間二樓　馬灣

四柱三間衝天式石牌坊　黃大仙祠

四柱三間三樓衝天式石牌坊
大嶼山寶蓮禪寺

六柱五間三樓　銅鑼灣保良局

四柱三間歇山頂五樓　黃大仙祠

吉澳。壺瓶牙子與滾墩石合在一起，用以固定立柱。（① 壺瓶牙子 ② 滾墩石）

洞窗　荔枝角公園嶺南之風

窗在中式建築中佔了一個重要地位。窗作為建築物的眼睛，既要採光納風，又要禦人獸，收攬佳景。人居住在屋中，可以不出門，就能與外界達到溝通聯繫的目的。窗大概分為園林窗和廳房窗。

廳房窗

有謂光廳暗房，不同的廳房對透光通風有不同的要求，故窗戶要具備定方向、可開關的功能，因而發展出多種不同的形式。窗從高至低為檻窗、支摘窗、直櫳窗。檻窗可平開；支摘窗可支摘；推拉窗可平行推拉移動。廳房的窗以木工為主，輔以玻璃等物料。在封建社會中，窗的類型與格心圖案還有嚴格的等級規定。

直櫳窗

民居中常見的窗子形式有直櫳窗、檻窗和支摘窗等。直櫳窗的形式就像柵欄一樣，木櫳條等距豎向排列。窗櫳條在宋代和宋代以前多為破子櫳窗。

直櫳窗　鑽石山志蓮淨苑

破子櫺窗

所謂「破子櫺窗」，就是將斷面為正方形的木方料沿着對角一破為二，成為兩根斷面為等腰三角形的櫺條。裝在窗戶上時，三角形斷面長邊的一面向內，兩個等邊向外。因此窗櫺裏面為一平面，而每根窗櫺都是櫺角向外，這樣便可於裏面糊窗紙，外面又美觀，窗櫺隨着光線而產生變化。但破子櫺窗在明清的民居中已很少見，而一般的直櫺窗都是方形的斷面。

一碼三箭

在豎向排列的方形斷面直櫺的上、中、下部位各橫設三條櫺條，可以防止豎向櫺條的變形，同時也起到加固的作用。這種在上、中、下三處設置橫向櫺條的窗形式叫「一碼三箭」。

| 破子櫺窗　蓮麻坑葉氏宗祠

| 破子櫺窗　錦田廣瑜鄧公祠

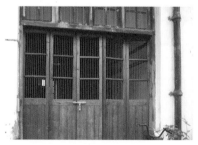

| 一碼三箭　大澳永安街民宅

檻窗

檻窗又稱「隔扇窗」，指兩根立柱的下半段砌磚牆，磚牆之上安設隔扇，稱為檻窗，一般向內開啟。隔扇窗是一種多扇組合的窗，可根據開間的尺寸，安裝四扇、六扇、八扇不等。

此外，「隔扇」原稱「格扇」，格即木格，故隔扇又稱格扇。顧名思義，格扇門是指帶木格門扇的一種門，而格扇窗就是帶格扇的窗。

地坪窗

直接安裝在欄杆之上的樣式，就稱為「地坪窗」。

支摘窗

支摘窗是在檻牆上滿裝的一種窗，窗為橫長形

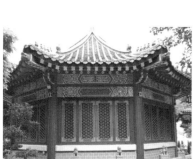

| 檻窗（隔扇窗）　黃大仙祠

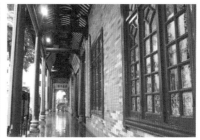

| 檻窗（隔扇窗）　油麻地東華三院文物館

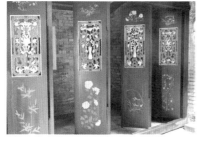

| 隔扇門　新田大夫第

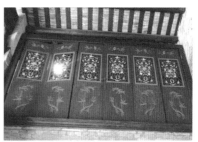

| 檻窗（隔扇窗）　屏山覲廷書室

狀，分上下兩排。下排窗平時是固定的，上排窗可以向外支撐開啟。

橫披窗

又稱「橫風窗」，位於門或窗的上部。為的是擴大採光面積，並使立面更具整體感。立面較高的建築，由於門、窗的高度有限，其上部尚有一段空間，為使立面更加通透，便安裝橫向的窗扇，稱之為「橫披窗」。

牖窗

牖窗是指直接從牆上開洞的窗。一般指山牆或後檐牆上開設的窗，以及某些附屬建築的小窗。

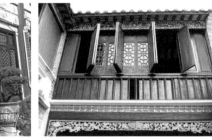

| 支摘窗　黃大仙祠　　　　　　　　| 地坪窗　屏山清暑軒

| 支摘窗　廣州三二九紀念館

| 橫披窗　屏山覲廷書室

| 橫披窗　錦田二帝書院

| 橫披窗　上水鄉廖萬石堂

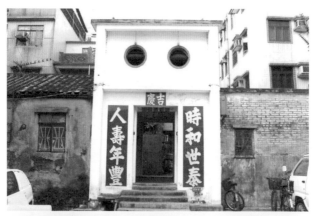

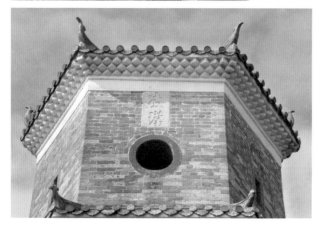

| 漏窗

　上 屏山灰沙圍　中 屏山清暑軒　下 屏山聚星樓

欄格窗

欄格窗也是直接開在牆上的一種窗，特點是窗扇固定，不可開啟，欄格多為整片結構。

滿周窗

滿周窗又稱「滿州窗」，是一種大面積九宮格式組合使用的方形窗戶。滿周窗以圖案形狀鑲嵌彩色蝕刻玻璃居多，五光十色，甚有特色。每一單窗可以在組合中隨意移動，因而有較大的通風透光量，適合廣東濕熱天氣下的室內空氣流通，過去本地居民常採用。

透風

透風又稱「透氣」，是尺度最小的一種窗。透風位於牆面偏下方，主要功能是通風透氣，避免牆

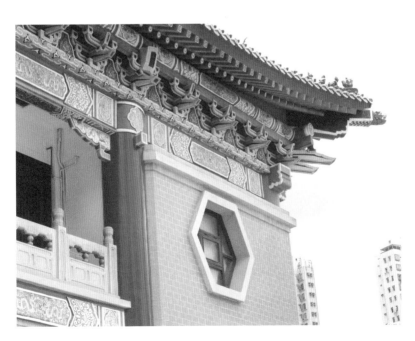

| 欄格窗　黃大仙祠

滿周窗
上 屏山覲廷書室　中 香港歷史博物館原雲天茶樓　下 屏山清暑軒

內木柱受潮腐蝕，多用石透雕結構，而且位置接近地面。

拱券窗

拱券窗即上部為弧形，拱券部分相當於橫披窗，下部為矩形半窗，常見於寺廟建築。

看葉和角葉

古建築的窗在沒有採用玻璃之前，多用紙糊或安裝魚鱗片等半透明的物質以遮擋風雨，需要較密集的窗格。為了美化這種窗格，就出現了菱紋、步步錦、各種動物、植物、人物組成的窗格花紋。為了保持整扇窗框的方整不變，如同現代用角鐵加固的方式，古建築會用銅片釘在窗框的橫豎交接部分。在這些銅片上壓製花紋，又成為了極富裝飾性的看葉和角葉。

| 看葉和角葉　黃大仙祠
（① 角葉 ② 看葉）

| 透風　沙頭角山咀村（① 透風 ）

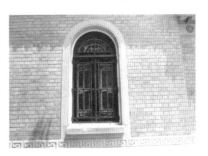

| 拱券窗　山頂景賢里

園林窗

洞窗

　　園林中的窗戶多以磚石築成，一般可分為數種：洞窗，又稱「空窗」，與園林中洞門處理方式一樣，既無窗扇、門扇，又無窗框、門框，而只有一個個窗洞、門洞。洞窗有兩種作法，一是窗口不加任何處理，仍為粉框素白無邊，自然、淳樸。洞窗形式多變，方形、長方形較為普遍。另外還有六方、八方、月窗式等幾何形。此外還有許多自由式圖案，如扇面、梅花、海棠貝葉、漢瓶及葫蘆畫卷式等等。

| 洞窗　九龍城九龍寨城公園

| 洞窗　九龍城九龍寨城公園

| 洞窗　荔枝角公園嶺南之風

| 洞窗　荔枝角公園嶺南之風

漏窗

漏窗又名「花窗」，是窗洞內設有漏空圖案的窗。在園林中，漏窗常見於白粉圍牆，它不但能通風、納光透明、妝點景觀，還擔負起「借景」的重任，成為園林景觀組織經營的構成要素之一。

水花牆

漏窗窗式繁多，花式變化無窮，由直線、曲線或兩者結合構成基本或繁複的幾何式圖案，形成一幅幅精緻構圖。飾以漏窗的臨水粉牆稱為「水花牆」，巧妙地利用水中倒影，更添了幾分動人的魅力。

| 漏窗　九龍城九龍寨城公園

| 漏窗　大坑蓮花宮

| 漏窗　九龍城九龍寨城公園

| 漏窗　九龍城九龍寨城公園

雜錦窗

　　洞窗在牆上連續開設，形狀不同，稱為「雜錦窗」。雜錦窗是一種裝飾性很強的洞窗或漏窗，具有美化環境、溝通空間和框景、借景的作用。

洞門

　　洞門指兩個空間的出入口，在一面牆上開出一個可供行人出入的洞口，洞門僅有門框而沒有門扇，形式有多種，如圓形、長形、多邊形及雜錦幾何形。洞門的主要作用是交通及採光通風，可以通過洞口形成空間滲透及空間流動，即所謂借景，達到園中有園，景外有景。

| 水花牆　九龍城九龍寨城公園

| 洞門　荔枝角公園嶺南之風

| 洞門　荃灣德華公園

| 洞門　荃灣德華公園

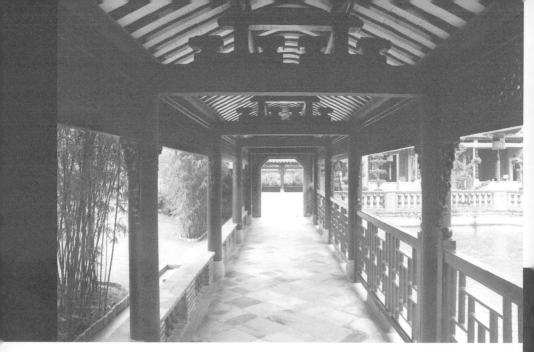

第三部分

| 落地罩　新田大夫第

隔斷是用於室內空間的間隔物，主要是指一些裝飾性極強的間隔物，其形式往往不完全隔絕室內空間，而是有着隔而不斷的意韻。

罩

罩是常見隔斷的一種形式，為分割空間用的構件，裝置於兩柱之間，根據其形狀的不同有圓罩、落地罩、飛罩等等。

花牙子

在一些園林中的遊覽性建築，例如亭、榭、廊上，有一類似雀替的構件，位置與雀替相同，名為「花牙子」。它的外形與雀替近似，卻由木欞條形成透空花紋，是一種純屬裝飾的構件。

掛落

掛落作為一種空間分隔，起着將建築物與外面空間過渡的作用。掛落用木條相搭而成，對稱懸裝在柱間木枋之下，由廊內向外觀望，掛落有如裝飾花邊，點綴廊柱之間的景物。

| 掛落飛罩　荔枝角公園嶺南之風

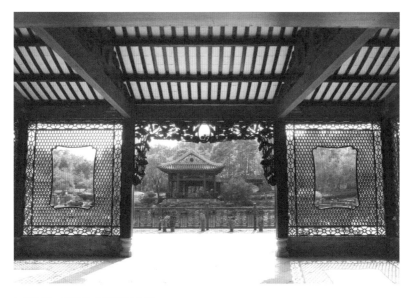

| 落地罩　荔枝角公園嶺南之風

| 炕罩　屏山鄧族文物館

| 飛罩　元朗山廈村達仁書室

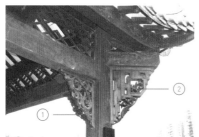

| 荔枝角公園嶺南之風
（①花牙子 ②牛腿）

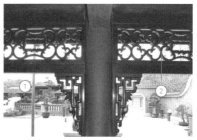

| 荔枝角公園嶺南之風
（①花牙子 ②掛落）

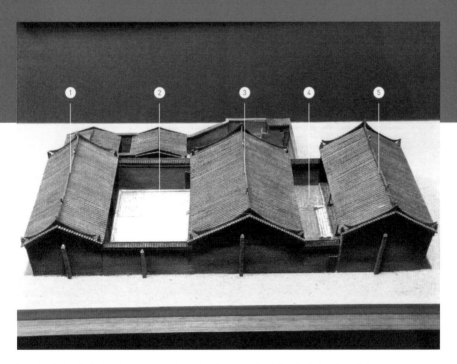

①　②　③　④　⑤

三進兩院　龍躍頭松嶺鄧公祠（①一進　②前庭　③二進　④後庭　⑤三進）

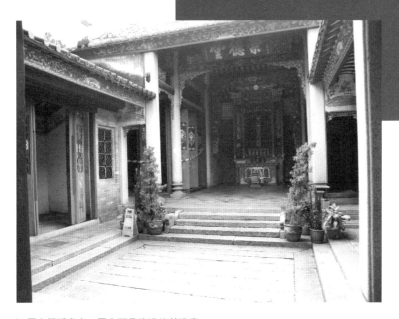

屏山覲廷書室。圖中可見後進比前進高。

除了住宅外，現存許多傳統建築，大多數為祠堂、書室和廟宇。這些建築大部分是兩進或三進，三進即是分有前、中、後三個廳堂，例如屏山的鄧氏宗祠、上水的廖萬石堂。兩進即只有前後兩個廳堂，例如屏山的覲廷書室。每一進都坐在不同高度的台基上，後進的台基最高，顯示其重要性。

第一進

第一進稱為門廳，門前通常有左右兩個鼓台。

屏門

屏門位於一進，又稱「肅門」，與擋中的作用相同。

第二進

第二進叫過廳，面積較大，在祭祀時擺放香案，也作議事、設宴等用途。

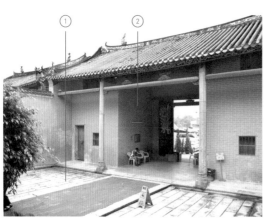

| 屏山鄧氏宗祠（① 前院 ② 第一進〔門廳〕）　| 屏山鄧氏宗祠（① 鼓台）

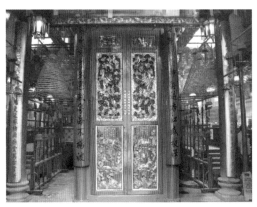

屏門　上環文武廟

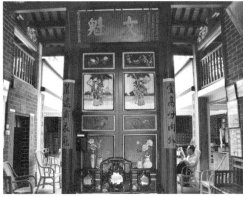

屏門　上水明德堂

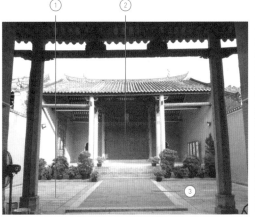

屏山鄧氏宗祠

（① 前院 ② 二進〔過廳〕③ 甬道）

二進一院　泰亨文氏宗祠

擋中

二進常見設有擋中。擋中作為遮擋門外至內室的視線，不至使神像或祖先木主露於人前，保護神明的私隱。二來也作為進祠者一個緩衝地，以便整理衣冠、端正容貌，方始入室。但當有重要人物到臨，或者有喜慶儀式時，擋中都會開啟，所謂「大開中門」。

登堂入室

如果是住宅，大堂中門前放置枱椅，接待賓客，此門就稱為「太師壁」。賓客到來時，會請其進入內堂，或進入臥室，此謂「登堂入室」。

二進　屏山鄧氏宗祠（① 擋中 ② 後進）

九龍城九龍寨城公園（① 太師壁）

第三進

第三進是安放祖先木主的地方，又會以隔斷牆分成三段，稱為「神廳」。中間是正殿，供奉祖上的木主；右面是配享祠，供奉贊助興建、修葺祠堂的祖先；左面是祀賢祠，是供奉有功名或對族人有貢獻的祖先。但亦有例外，如新田的麟峰文公祠的正殿則置於二進。

| 三進兩院　新田麟峰文公祠

| 澳門盧家大屋（① 內堂 ② 室）

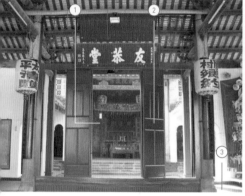

厦村鄧氏宗祠（友恭堂）

（① 三進 ② 擋中 ③ 二進）

上水鄉廖萬石堂（① 隔斷牆）

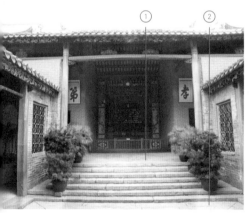

屏山鄧氏宗祠

（① 三進〔神廳〕 ② 後院）

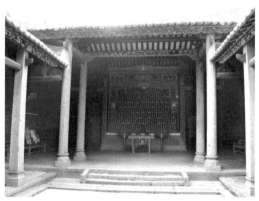

新田麟峰文公祠的神廳置於二進。

庭院

進與進之間稱為「庭」或「院」，而一些較小的建築物的庭院相對細小，就叫「天井」。庭院除了給予建築物一個空間外，還有對流和採光的作用。而一些庭院的天井兩側，還會建有女兒牆。

耳房與廂房

廳堂兩側的房間稱為「耳房」，而庭院兩側的房間稱為「廂房」。

| 錦田廣瑜鄧公祠（① 女兒牆）

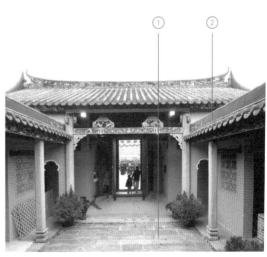

| 元朗山廈村張氏宗祠（① 院 ② 女兒牆）

| 屏山覲廷書室（① 廂房 ② 耳房）

| 錦田周王二公書院（① 耳房）

| 大埔頭敬羅家塾（① 廂房）

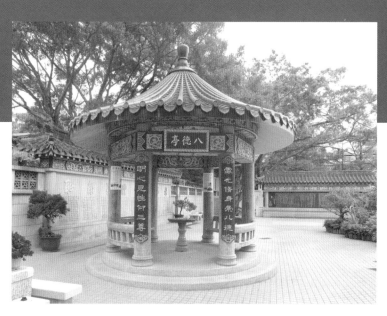

亭（天圓） 荃灣圓玄學院

亭是一種有頂無牆，無門
無窗，空間開敞，內外通透，
形制靈巧別致，形象鮮明飄逸
的獨立建築物。亭有各種形
狀：其平面有圓形、方形、扇
形、多角和缺角諸形；屋頂有
單檐、重檐、攢尖、歇山、十
字脊等形式。其佈置不僅有單
亭，也有亭套亭、亭連亭的連
環亭。

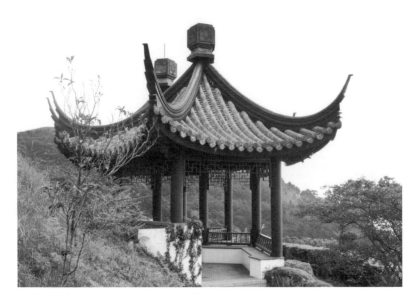

攢尖雙亭　大埔嘉道理農場。寶頂上刻有猶太的六角星。

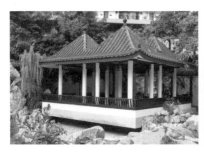

攢尖連亭（地方）　長沙灣漢花園

攢尖雙亭　鹿頸尤德亭

半六角半圓　黃大仙祠

攢尖八角重檐　銅鑼灣保良局

| 歇山頂　屯門青松觀

| 六角攢尖（六合）　錦田便母橋

| 四角攢尖　香港仔中心廣場

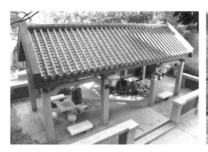

| 長亭　銅鑼灣天后廟

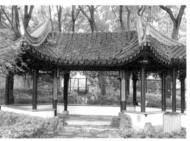

| 捲棚連亭　九龍城九龍寨城公園

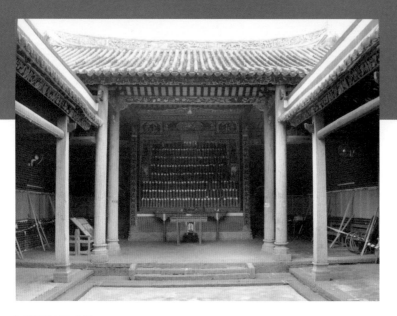

| 新田麟峰文公祠

廊就是位於室外但有屋頂的通道。廊有「廊廡」和「遊廊」之別。

廊廡

貼鄰在單棟房屋前後或兩側的稱之為「廊廡」。

遊廊

作為各棟房屋聯繫紐帶的獨立通道謂之「遊廊」。廊在園林中所起的作用就像一個導遊，它是一個貫穿於建築之間的線索。它的佈置通常是根據地形的高低起伏而變化的。另外，它還可以劃出不同的空間從而增加風景的深度。遊廊有幾種不同的劃分形式，如果按照位置分有空廊、迴廊、樓廊、水廊、爬山廊和沿牆走廊。

┃ 廊廡　屏山鄧氏宗祠（①廊廡）

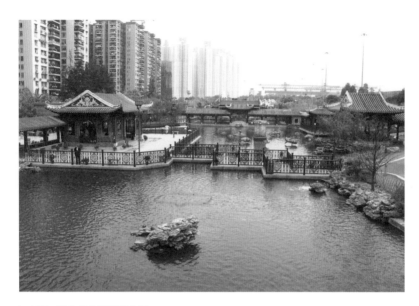

| 水廊　荔枝角公園嶺南之風

| 單面空廊　荔枝角公園嶺南之風

| 雙面空廊　荔枝角公園嶺南之風

| 爬山廊　荃灣西方寺

| 複廊　九龍城九龍寨城公園

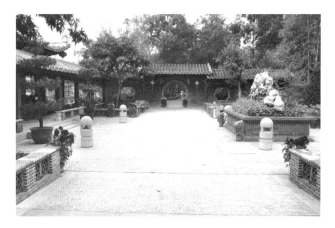

▎迴廊　荔枝角公園嶺南之風

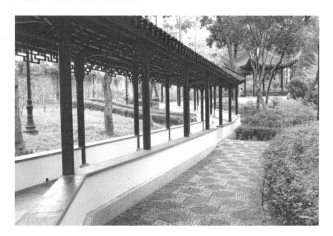

▎曲廊　九龍城九龍寨城公園

▎踏步　東涌炮台（城牆上的廊稱為「踏步」）

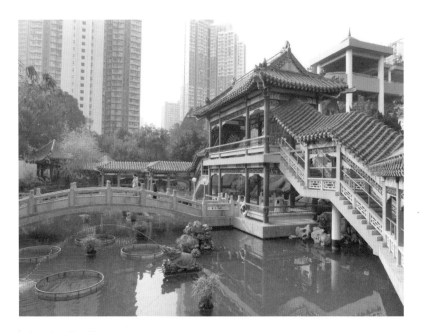

| 疊落廊　黃大仙祠

| 橋廊　荔枝角公園嶺南之風

| 直櫳欄杆　香港歷史博物館原雲天茶樓

中國傳統民居的欄杆都是為防護而設置；位於建築高處的欄則為防止有人墜下。

欄或欄杆是台、樓、廊、梯或其他居高臨下的建築物邊緣上防止人物墜下的障礙物，其高度通常約及人身之半。欄杆按其設計又有不同的名稱。

美人靠

民居中的欄杆有高低兩種，其中廊間的欄杆有時較低，舊稱「半欄」，這種半欄的上面設檻，人們可以坐在上面，類似長橙。假如在帶坐檻的半欄外側再設置靠背欄杆，那就是「吳王靠」，俗稱「美人靠」。美人靠廣泛應用在民居的後花園中，尤其是用在臨水的亭榭、樓閣中。

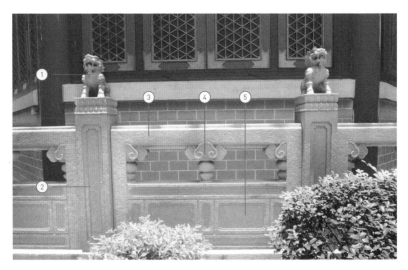

| 尋杖欄杆　黃大仙祠（① 望柱頭 ② 望柱 ③ 尋杖 ④ 淨瓶 ⑤ 欄板）

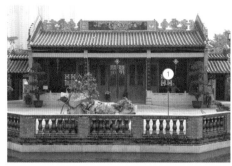

| 瓶式欄杆　荔枝角公園嶺南之風（① 瓶式欄杆）| 直檔欄杆　鑽石山南蓮園池
（① 直檔欄杆）

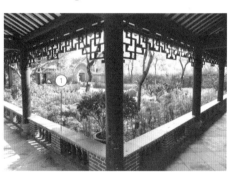

| 垂帶欄杆　荃灣圓玄學院（① 垂帶欄杆）| 坐檻欄杆　荔枝角公園嶺南之風
（① 坐檻欄杆）

| 美人靠（背靠欄杆）　荔枝角公園嶺南之風 | 花式欄杆　荔枝角公園嶺南之風
（① 花式欄杆）

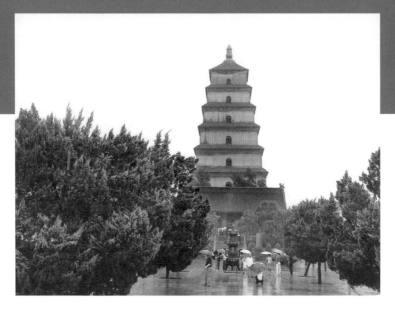

西安大雁塔

塔是佛教專門的建築。

佛教的創始人釋迦牟尼得道成佛。當他往生後，弟子將佛的遺體火化，得到很多舍利。眾弟子將舍利分到各地去安奉，把舍利埋入地下，上面堆起一座圓形土堆，在印度梵文中稱為「窣（音「恤」）堵波」（Stupa），或稱「浮圖」，譯成中文稱「塔婆」，以後就簡稱為塔。

塔剎

多層的樓閣在下，樓閣頂上置放窣堵波形式的屋頂，稱為「剎頂」，或叫「塔剎」。這是中國最初的樓閣式佛塔的形象。塔剎位於古塔的最高處，俗稱「塔頂」，是全塔最為崇高的部分。從結構上說，它本身就是一座完整的古塔。它由剎座、剎身、剎頂和剎桿組成。這種塔上塔的造型，使塔顯得更加高插雲天，雄偉挺拔。

剎座

剎座位於塔身之上，上承塔剎，一般為須彌座形、仰蓮瓣形、忍冬花葉形或素平台座。有的剎座內還設有剎穴，以存舍利、佛像、佛經或其他供品。

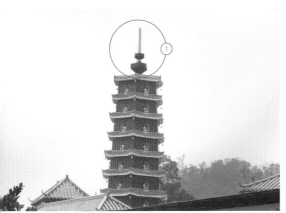

| 塔剎　沙田萬佛寺（①塔剎）

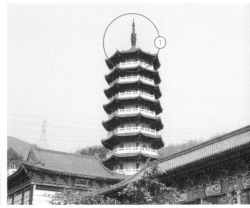

| 塔剎　荃灣西方寺（①塔剎）

剎身

剎身由剎桿和套於桿上的圓環——相輪及華蓋等組成。相輪為單數，現最多者為十三級，是作為塔的一種仰望標誌，以起敬佛禮佛的作用。

剎頂

剎頂由仰月、寶珠或火焰寶珠等構件組成，位於塔剎頂部。剎桿多用木、鐵製成，縱貫全剎，有的還直入塔身，以增加其穩固程度。

金鐸

塔的四角掛有金鈴，稱為「金鐸」。

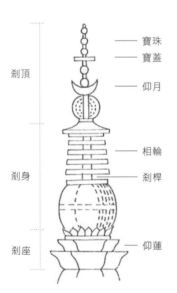

寶珠
寶蓋
剎頂
仰月

剎身
相輪
剎桿

剎座
仰蓮

| 塔剎構造示意圖

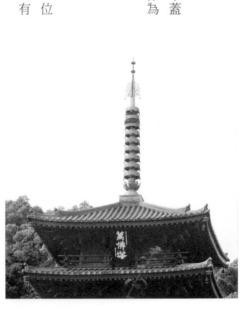

| 鑽石山志蓮淨苑萬佛塔的塔剎

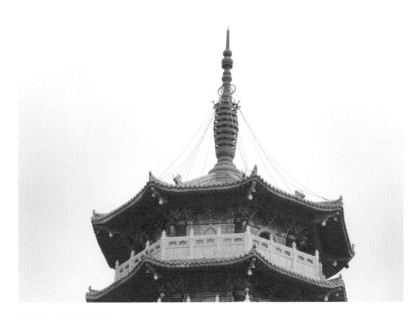

| 塔剎　荃灣西方寺

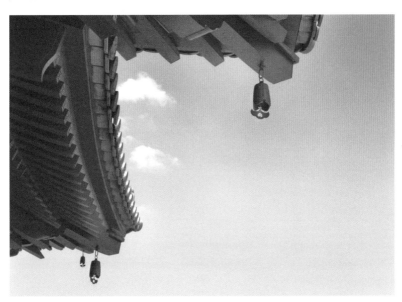

| 金鐸　鑽石山志蓮淨苑

風水塔

明、清時期建塔絕大多數為風水塔，這與嶺南民俗重實際而不重來世，篤信風水而不專求於佛主有關。風水塔之緣起，大體有三種情況：一是壯景、固地貌；二是祈求文運，望出人才；三是鎮風鎮水，驅邪造福。

聚星樓

聚星樓位於屏山鄧氏氏族聚居地的中心，於明朝洪武十三年（公元一三八二年）由鄧氏屏山七世祖鄧彥通所建。聚星樓據說原高七層，但最高的四層卻在兩次颶風中塌下，後來村民依從風水先生的建議，只保留餘下的三層，並將塔頂改為攢尖式，稱為「羅星守水」。

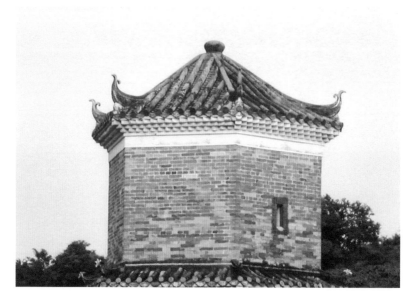

羅星守水　屏山聚星樓

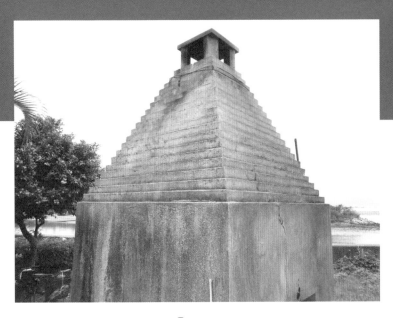

向內疊澀　沙頭角鹽寮吓天后廟（①向內疊澀）

以磚石一個壓一個，一層壓一層，並呈階梯式順次排列而成的檐，分別有向外開展及向內收縮兩種。須彌座就是一種疊澀很多的台座。

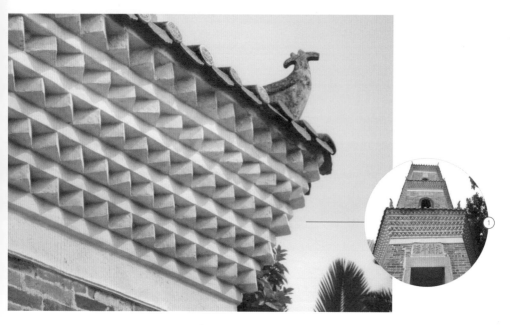

| 向外疊澀　屏山聚星樓（① 向外疊澀）

| 向外疊澀　荔枝角公園嶺南之風（① 向外疊澀）

| 向外疊澀　屏山坑頭村（① 向外疊澀）

| 沙田車公廟（① 向外疊澀　② 向內疊澀）

| 匾額　九龍城樂善堂

匾額和對聯簡稱「匾聯」，是中國建築獨有的特色設置。匾額是置於高處，一種寫上文字的牌子，懸掛在殿堂、樓閣、門庭、園林大門的正上方。對聯是直向的，懸於大門、中堂之處，分上、下聯，上聯於門左，下聯在門右。

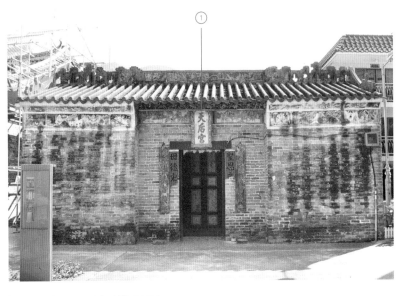

| 匾額　龍躍頭天后宮（①匾額）

冊頁匾

冊頁匾也就是冊頁形的匾額，大多數也是長方形，並且和手卷匾一樣，較富有文化氣息。

手卷匾

手卷匾也可以稱「書卷匾」，也就是將匾額做成書卷的形狀。手卷額大多數為長方形。

葉形匾

將匾額的外形做成樹葉的形狀，葉形匾大多數應用於園林中。

| 冊頁匾　錦田二帝書院

| 手卷匾　新田大夫第

| 葉形匾　錦田二帝書院

荷葉匾

荷葉匾的匾形為荷葉形。

此君聯

此君也就是指竹子，「此君聯」是將一根竹子一開為二，每半片竹上書對聯中的一句。多見於園林之中。

荷葉匾　錦田二帝書院

| 對聯　上環文武廟

| 此君聯　新田大夫第

| 蕉葉聯　荔枝角公園嶺南之風

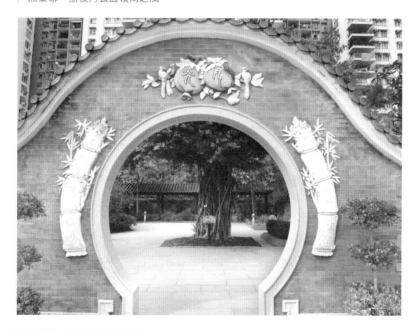

| 此君聯　荔枝角公園嶺南之風

收錄建築一覽

參考書目

- 王其鈞、談一平著，《圖解中國古建築叢書之民間住宅》，北京：中國水利水電，二〇〇五年。

- 王其鈞著，《中國建築圖解詞典》，北京：機械工業出版社，二〇〇七年。

- 艾定增著，《中國建築風水與建築》，台北：錦繡出版社，二〇〇三年。

- 周家建等著，《建人建智：香港歷史建築解說》，香港：中華書局，二〇一〇年。

- 香港大學建築學系主編，《測繪圖集 上》，北京：中國計劃，一九九九年。

- 馬素梅著，《屋脊上的願望》，香港：三聯書店，二〇〇二年。

- 康文署、古物古蹟辦事處統籌，何培斌研究及編寫，《一百間香港傳統中式建築》，香港：古物古蹟辦事處，二〇〇九年。

- 清華大學建築系編，《中國古代建築》，北京：清華大學出版社，一九九〇年。

- 睦謙著，《四面圍合：中國建築·院落》，遼寧人民，二〇〇六年。

- 陳建軍著，《大壯·適形：中國建築·匠意》，瀋陽：遼寧人民，二〇〇六年。

- 陶潔著，《堂而皇之：中國建築·廳堂》，瀋陽：遼寧人民，二〇〇六年。

- 湯德良著，《屋名頂實：中國建築·屋頂》，瀋陽：遼寧人民，二〇〇六年。

- 過漢泉、陳家俊編著，《古建築裝折》，北京：中國建築工業，二〇〇六年。

- 趙廣超著，《不只中國木建築》，香港：三聯書店，二〇〇六年。

- 劉淑婷著，《中國傳統建築懸魚裝飾藝術》，北京：機械工業，二〇〇七年。

- 劉楓著，《門當戶對：中國建築·門窗》，瀋陽：遼寧人民，二〇〇六年。

- 樂嘉藻著，《中國建築史》，北京：團結，二〇〇五年。

- 樓慶西著，《中國小品建築十講》，台北：藝術家，二〇〇四年。

- 樓慶西著，《中國古代建築》，香港：商務印書館，一九九三年。

- 樓慶西著，《中國古建築二十講》，北京：三聯書店，二〇〇一年。

- 鄭培光、王志英編著，《中國古代建築構件圖典》，福建：福建美術，一九八九年。

責任編輯　白靜薇
裝幀設計　黃希欣
排　　版　黃希欣
印　　務　劉漢舉

圖釋

香港中式建築

第二版

蘇萬興　編著

出版

中華書局（香港）有限公司

香港北角英皇道四九九號北角工業大廈一樓 B

電話：（852）2137 2338

傳真：（852）2713 8202

電子郵件：info@chunghwabook.com.hk

網址：http://www.chunghwabook.com.hk

發行

香港聯合書刊物流有限公司

香港新界荃灣德士古道 220-248 號

荃灣工業中心 16 樓

電話：（852）2150 2100

傳真：（852）2407 3062

電子郵件：info@suplogistics.com.hk

印刷

美雅印刷製本有限公司

香港觀塘榮業街六號海濱工業大廈四樓 A 室

版次

2012 年 8 月初版

2020 年 6 月第二版

2022 年 1 月第二次印刷

© 2012 2020 2022 中華書局（香港）有限公司

規格

16 開（230mm×155mm）

ISBN

978-988-8674-91-6